LA RAMBLA
IN/OUT
BARCELONA

JORDI BERNADÓ/
MASSIMO VITALI

Edició
ACTAR / Arts Santa Mònica

© dels textos, els autors
© de les imatges, els fotògrafs
© de les traduccions, els traductors
© d'aquesta edició, Actar / Arts Santa
 Mònica – Departament de Cultura
 i Mitjans de Comunicació de la
 Generalitat de Catalunya

Distribució
ACTAR D
Roca i Batlle, 2
08023 Barcelona
Tel.: +34 93 417 49 93
Fax: +34 93 418 67 07
office@actar-d.com
www.actar-d.com

Llibreries de la Generalitat de Catalunya
www.gencat.cat/publicacions

ISBN
978-84-393-8290-4 (Arts Santa Mònica)
978-84-96954-22-9 (Actar)

Dipòsit Legal
B-7020-2010

Arts Santa Mònica
La Rambla, 7
08002 Barcelona
Tel.: +34 93 316 28 10
www.artssantamonica.cat

Actar
Barcelona / New York
www.actar.com

**GENERALITAT DE CATALUNYA
DEPARTAMENT DE CULTURA
I MITJANS DE COMUNICACIÓ**

Conseller de Cultura i Mitjans de Comunicació
Joan Manuel Tresserras
Secretari Generalitat de Catalunya
Lluís Noguera
Secretari de Cultura
Eduard Voltas
Secretari de Comunicació
Carles Mundó
Entitat Autònoma de Difusió Cultural. Gerent
Conxita Oliver

ARTS SANTA MÒNICA

Direcció
Vicenç Altaió
Àmbit d'Arts
Manuel Guerrero
Àmbit de Ciència
Josep Perelló
Àmbit de Comunicació
Enric Marín
Coordinació General
Marta Garcia
Fina Duran
Administració
Cristina Güell
Relacions externes
Alicia Gonzalez
Edicions
Cinta Massip
Comunicació i premsa
Neus Purtí
Cristina Suau
Producció i coordinació
Lurdes Ibarz
Ester Martínez
Arantza Morlius
Àrea Tècnica
Xavier Roca
Eulàlia Garcia
Secretaria
Pep Xaus
Carles Ferry

L'Arts Santa Mònica compta amb
el suport de la Corporació Catalana
de Mitjans Audiovisuals, i amb
La Vanguardia, *Vilaweb* i *Mau Mau*
com a mitjans de comunicació
col·laboradors. I amb la Fundació
Bosch i Gimpera, de la Universitat
de Barcelona, i l'INCOM, de la
Universitat Autònoma de Barcelona,
com a institucions acadèmiques
col·laboradores

EXPOSICIÓ

Disseny del muntatge
Carles Puig. Arquitecte
Coordinació Arts Santa Mònica
Fina Duran i Riu
Coordinació
Anna Giró, Sol García Galland
Equip tècnic
**Marc Ases, Juan Carlos Escudero,
David Garcia, Xesco Muñoz,
Lluís Bisbe, Juan de Dios Jarillo,
Pere Jobal**
Agraïments
**Anette Elisabeth Klein, Roberto
Feijoo, Julia Molins, Carles Puig,
Joan Sabaté, Quimet Sabaté, Joan
Tur, Club de Billar Monforte, Museu
de Cera de Barcelona, Gran Teatre
del Liceu, Cercle del Liceu, Reial
Acadèmia de Ciències i Arts, Grup
Balañá, Claudia Berns, Raquel Abad,
Giovanni Romboni, Neus Masferrer,
Mercedes Basso, Carlos Durán, Jordi
Martí, Ajuntament de Barcelona**

Arts Santa Mònica, Barcelona
Del 21 d'abril al 27 de juny 2010

LLIBRE

Edició a cura de
**Jordi Bernadó, Massimo Vitali,
Cinta Massip**
Textos
Friederike Nymphius
Fotografies
Jordi Bernadó
Massimo Vitali
Disseny gràfic
David Lorente @ ActarPro
Traduccions
Clara Cabarrocas
Rebecca Simpson
Caplletra
Coordinació editorial
Sonsoles Miguel
Correccions
Núria Rica
Montserrat Rodés
Rebecca Simpson
Producció
Actar Pro
Impressió
Ingoprint S.A.

Una producció d'Arts Santa Mònica
– Departament de Cultura i Mitjans
de Comunicació de la Generalitat de
Catalunya i la Galeria Senda

SUMARI / SUMARIO / CONTENTS

El dins i el fora
de l'arquitectura i de la fotografia

Vicenç Altaió director de l'Arts Santa Mònica

El singular edifici de l'Arts Santa Mònica, que presenta les imatges de la Rambla de Jordi Bernadó i Massimo Vitali, està ubicat al capdavall de la Rambla de Barcelona, a la part final, tocant al port. Diacrònicament fou un convent religiós i una caserna militar i, d'ençà de la recuperació de la democràcia, un centre d'art. Al seu entorn, s'hi ha instal·lat des de parades de llibres de vell fins a ser punt d'encontre de transvestits i transsexuals. En la recent redefinició –que ha multiplicat les arts i les ha interrelacionat amb la ciència i la comunicació–, Arts Santa Mònica ha esdevingut un lloc de llocs, tal com és la seva arquitectura: una continuïtat de la Rambla (una rampa s'hi prolonga, s'eleva tot fent de balcó i permet entrar pel primer pis) i un espai sense distinció entre la memòria i la innovació, el dins i el fora.

La Rambla mateixa és lloc, objecte i subjecte. Des que, recentment, vam redefinir i eixamplar i associar les identitats múltiples de l'Arts Santa Mònica, vam assenyalar el lloc físic on ens ubiquem: fora parets, al primer projecte públic, l'artista Alfredo Jaar interpel·lava la ciutadania sobre el paper de la cultura, l'art i la política; a la primera acció, el músic Carles Santos va baixar, des de la font de Canaletes, a la part de dalt de la Rambla, tocant un piano amb una parella al damunt que s'anava despullant tot fent l'amor, fins a les portes de l'edifici; a la primera intervenció efímera, l'arquitecte Enric Ruiz-Geli, després d'haver analitzat les dades mediambientals i energètiques de l'edifici tot contrastant-les amb els arbres de la Rambla, va crear una xarxa amb plantes suspeses i un preprojecte que es projectava a la façana per convertir l'edifici en un prototip d'arquitectura avançada i sostenible, font d'energia i de comunicació distribuïda per a una tercera revolució industrial. En el mateix any, en col·laboració amb el diari *La Vanguardia*, vam acollir un debat i una diagnosi oberta amb una vintena llarga d'entitats i institucions culturals que habiten la Rambla. També, s'ha instal·lat al balcó una càmera que, connectada als serveis meteorològics de la televisió pública de Catalunya, permet donar l'estat del temps de la Rambla en vista i temps real. I, com a cloenda de «Cultures del canvi, àtoms socials i vides electròniques», la primera exposició del Laboratori d'art i ciència, en un projecte d'Usman Haque, s'ha enlairat davant el mar, al límit extrem de la Rambla, una escultura de globus programables per control remot amb la participació ciutadana.

La Rambla, per tant, és més que un lloc que cus el dalt del seny i el baix de la rauxa; el nord asèptic cap als turons i el sud portuari; el barri de la memòria gòtica i el barri multicultural de les migracions globals; els veïns, els vianants i els turistes... És també un lloc d'interpel·lació, d'investigació i de creativitat. Ara presentem dins Arts Santa Mònica unes noves mirades particulars, inèdites i complementàries: la de Jordi Bernadó, mirant la Rambla per dins, i la de Massimo Vitali, mirant la Rambla per fora. Les fotografies en format mig de Bernadó esguarden les imatges sense vida dels grans mons (el Liceu, l'Acadèmia, el Museu) i dels petits grans mons (el *tablao*, el pis de pintors, el prostíbul, la infermeria), quadres escènics buits d'aire i poblats per grans personatges de la ciència i la història política sense vida i sense context –què hi fan a la Rambla? Ben al contrari, les fotografies panoràmiques en gran format de Vitali poblen de petits gestos les relacions humanes d'una multitud que transita l'escenografia de l'indret. El dins i el fora, el macro i el micro, el real i l'artificiós es creuen a la Rambla de la mà d'aquests dos extraordinaris artistes del relat i la narració contemporània. La fotografia ens descobreix, amb ironia i objectivitat, una estatuària i una iconografia fantasmagòrica dins unes capses estilístiques alienes i, amb tendresa objectiva, una superpoblació anònima del turisme global.

Equívoca però predeterminadament el dibuix del temps és una línia recta, com la Rambla. I per bé que a la pintura se li atorgava l'espai quiet de l'horitzó, i a la fotografia el temps congelat en l'espai creuat, i al cinema el desplegament del temps en un espai en moviment, és del tot sabut que tot d'altres formes, simulacions i simulacres es manifesten en la constitució de la poètica dels gèneres. De la circularitat del bosc al laberint dels jardins, de les micronovel·les en l'èpica als exercicis d'estil en la poesia, de les figures geomètriques a les figures retòriques. Les fotografies dels nostres artistes ubiquen, l'un, les imatges en línia però totalment fora de les coordenades lineals del temps històric i eixamplen, l'altre, els punts de vista més enllà de la vastitud del seu espai.

Bernadó, amatent a les teories que contraposen la veritat narrativa per damunt de la veritat del real, baixa des l'interior de l'alta cultura per trobar en la baixa cultura els mateixos elements mimètics que sostenen, en l'una, l'ideal de bellesa i, en l'altra, l'ideal de passió. La condició humana és vista, des de la primera imatge de la sèrie, com una escenografia (de mirar a ser mirat), mentre que natura, art i història són vistos com un capgirament, on la representació ocupa el lloc de la presència. Aquestes imatges, derivades de l'assoliment de la fotografia construïda, s'apuntalen en la ironia que la construcció pessebrista de les caixetes dels teatrins i els quadres de costums i històrics són superiors a la fabricació de la ficció mateixa, és a dir que l'artifici és qualitat del real. El rigor formal i la qualitat objectiva analítica de les imatges donen una gran puresa al desvari de la raó, la qual apareix sense cap i sense ànima.

Vitali, com si sabés que l'escenografia urbana provoca un comportament col·lectiu arquetípic en l'espècie humana, fa unes preses monumentals on la formalitat del context s'equipara a l'urbanisme social. Els actors naturals d'aquesta estètica contemporània urbana, apuntada per Baudelaire, pioner en l'observació del fet fotogràfic i en la modernitat, són solitaris entre la multitud. Les microagrupacions relacionals, ordenades en el conjunt, ofereixen una homogènia identitat d'inestabilitat. La Rambla, en efecte, empeny a caminar en una doble direcció de pujada i baixada. Vitali ens ofereix unes imatges de panoràmiques estàtiques on el moviment s'atura per tal de poder contemplar el seu gest construït damunt l'ànima de l'anònim col·lectiu, sense distinció, sense identitat. Un turisme sense viatge crea la inquietant societat que no espera res, peu dreta sense rendició, al capdavall de la Rambla, al seu límit, en el monument circular de Colom que gira sense viatge cap a Enlloc.

La sala d'exposicions on es presenten aquestes obres és una anella que envolta el claustre, ritmada amb uns balcons que s'aboquen al gran buit. Les obres de Jordi Bernadó han estat penjades en els angles extrems, mentre que les de Vitali, suspeses fora de l'espai, es contemplen des dels balcons. Amb aquesta proposta expositiva, el dins i el fora de l'espai, així com el dins i el fora de la Rambla, col·loquen l'espectador en una radical manera de mirar que els mateixos artistes han posat a la fotografia.

El adentro y el afuera
de la arquitectura y de la fotografía

Vicenç Altaió director de l'Arts Santa Mònica

El singular edificio del Arts Santa Mónica, que presenta las imágenes de La Rambla de Jordi Bernadó y Massimo Vitali, está situado abajo de La Rambla de Barcelona, en la parte final, junto al puerto. Diacrónicamente ha sido convento religioso y cuartel militar y, desde la recuperación de la democracia, un centro de arte. Sus alrededores acogen puestos de libros de viejo pero también son punto de encuentro de travestis y transexuales. En la reciente redefinición –que ha multiplicado las artes y las ha interrelacionado con la ciencia y la comunicación–, Arts Santa Mónica se ha convertido en lugar de lugares, tal como es su arquitectura: una continuidad de la Rambla (cuya prolongación en rampa se eleva en balcón y permite entrar por el primer piso) y un espacio sin distinción entre la memoria y la innovación, el adentro y el afuera.

La Rambla misma es lugar, objeto y sujeto. Desde que, recientemente, redefinimos, ensanchamos y asociamos las identidades múltiples del Arts Santa Mónica, señalamos el lugar físico en el que nos ubicamos: en la calle, el primer proyecto público, el artista Alfredo Jaar interpelaba a la ciudadanía sobre el papel de la cultura, el arte y la política; en la primera acción, el músico Carles Santos bajó, desde la fuente de Canaletes, en lo más alto de La Rambla, tocando un piano con una pareja encima que se iba desnudando, mientras hacía el amor, hasta las puertas del edificio; en la primera intervención efímera, el arquitecto Enric Ruiz-Geli, tras haber analizado los datos medioambientales y energéticos del edificio y al tiempo contrastarlos con los árboles de La Rambla, creó una red con plantas suspendidas y un preproyecto que se proyectaba en la fachada para convertir el edificio en un prototipo de arquitectura avanzada y sostenible, fuente de energía y de comunicación distribuida para una tercera revolución industrial. El mismo año, en colaboración con el diario *La Vanguardia*, acogimos un debate y un diagnóstico abierto con una veintena larga de entidades e instituciones culturales que habitan La Rambla. También se ha instalado en el balcón una cámara que, conectada a los servicios meteorológicos de la televisión pública de Cataluña, permite dar el estado del tiempo de la Rambla en vista y tiempo real. Y, para clausurar «Culturas del cambio, átomos sociales y vidas electrónicas», la primera exposición del Laboratorio de arte y ciencia, en un proyecto de Usman Haque, se ha elevado frente al mar, al límite extremo de La Rambla, una escultura de globos programables por control remoto con la participación ciudadana.

La Rambla, por tanto, es más que un lugar que cose el alto del *seny* (la sensatez) y el bajo de la *rauxa* (el arrebato), el norte aséptico hacia los montes y el sur portuario, el barrio de la memoria gótica y el barrio multicultural de las migraciones globales; los vecinos, los peatones y los turistas... Es también un lugar de interpelación, de investigación y de creatividad. Ahora presentamos en Arts Santa Mónica unas nuevas miradas particulares, inéditas y complementarias: la de Jordi Bernadó, mirando La Rambla por dentro, y la de Massimo Vitali, mirando La Rambla por fuera. Las fotografías en formato medio de Bernadó contemplan las imágenes sin vida de los grandes mundos (el Liceo, la Academia, el Museo) y de los pequeños grandes mundos (el tablao, el piso de pintores, el prostíbulo, la enfermería), cuadros escénicos vacíos de aire y poblados por grandes personajes de la ciencia y la historia política sin vida y sin contexto –¿qué hacen en La Rambla? Muy al contrario, las fotografías panorámicas en gran formato de Vitali pueblan de pequeños gestos las relaciones humanas de una multitud que transita por la escenografía del lugar. El adentro y el afuera, el macro y el micro, lo real y lo artificioso se cruzan en La Rambla de la mano de estos dos extraordinarios artistas del relato y la narración contemporánea. La fotografía nos descubre, con ironía y objetividad, una estatuaria y una iconografía fantasmagórica en unas cajas estilísticas ajenas y, con ternura objetiva, una superpoblación anónima del turismo global.

Equívoca pero predeterminadamente el dibujo del tiempo es una línea recta, como La Rambla. Y aunque a la pintura se le otorgaba el espacio quieto del horizonte, a la fotografía el tiempo congelado en el espacio cruzado y al cine el despliegue del tiempo en un espacio en movimiento, es bien sabido que muchas otras formas, simulaciones y simulacros se manifiestan en la constitución de la poética de los géneros. De la *circularidad* del bosque al laberinto de los jardines, de las micro-novelas en la épica a los ejercicios de estilo en la poesía, de las figuras geométricas a las figuras retóricas. Las fotografías de nuestros artistas sitúan las imágenes en línea pero totalmente fuera de las coordenadas lineales del tiempo histórico, el uno, y los puntos de vista más allá de la vastedad de su espacio, el otro.

Bernadó, atento a las teorías que anteponen la verdad narrativa a la verdad de lo real, baja desde el interior de la alta cultura para encontrar en la baja cultura los mismos elementos miméticos que sostienen el ideal de belleza, en una, y el ideal de pasión, en la otra. La condición humana es vista, desde la primera imagen de la serie, como una escenografía (de mirar a ser mirado), mientras que naturaleza, arte e historia son vistos como un cambio, donde la representación ocupa el lugar de la presencia. Estas imágenes, derivadas de la obtención de la fotografía construida, se apuntalan en la ironía que la construcción *pesebrista* de las cajitas de los teatrines y los cuadros costumbristas e históricos son superiores a la fabricación de la ficción misma, es decir que el artificio es calidad

de lo real. El rigor formal y la calidad objetiva analítica de las imágenes dan una gran pureza al desvarío de la razón, que aparece sin cabeza y sin alma.

Vitali, como si supiera que la escenografía urbana provoca un comportamiento colectivo arquetípico en la especie humana, hace unas tomas monumentales donde la formalidad del contexto se equipara al urbanismo social. Los actores naturales de esta estética contemporánea urbana, apuntada por Baudelaire, pionero en la observación del hecho fotográfico y en la modernidad, son solitarios entre la multitud. Las micro-agrupaciones relacionales, ordenadas en el conjunto, ofrecen una homogénea identidad de inestabilidad. La Rambla, en efecto, empuja a caminar en una doble dirección de subida y bajada. Vitali nos ofrece unas imágenes de panorámicas estáticas donde el movimiento se detiene para poder contemplar su gesto construido sobre el alma del anónimo colectivo, sin distinción, sin identidad. Un turismo sin viaje crea la inquietante sociedad que no espera nada, erguida y sin rendición, al final de La Rambla, en su límite, en el monumento circular de Colón que gira sin viaje hacia ninguna parte.

La sala de exposiciones donde se presentan estas obras es una anilla que rodea el claustro, ritmada con unos balcones que se asoman al gran vacío. Las obras de Jordi Bernadó han sido colgadas en los ángulos extremos, mientras que las de Vitali, suspendidas fuera del espacio, se contemplan desde los balcones. Esta propuesta expositiva centrada en el adentro y el afuera del espacio, así como el adentro y el afuera de La Rambla, coloca al espectador en la mirada radical que los propios artistas han puesto en la fotografía.

Architecture and Photography Inside and Out

Vicenç Altaió Arts Santa Mònica director

The unusual building of Arts Santa Mònica, currently showing an exhibition of images of La Rambla by Jordi Bernadó and Massimo Vitali, is located at one end of Barcelona's Rambla, down at the bottom, right by the port. In its cultural evolution, it has been a convent, a military barracks and, after the restoration of democracy, an Arts Centre. The environs of the building have been occupied by a variety of activities, from second-hand book selling to a meeting point for transvestites and transexuals. With its recent re-definition – which has multiplied the arts and inter-related them with science and communication –, Arts Santa Mònica has become a place of places, in keeping with its architectural design: a continuation of the Rambla (prolonged by a ramp which ascends and becomes a balcony from which one can enter the first floor), and a space which does not discriminate between memory and innovation, between inside and outside.

La Rambla itself is place, both object and subject. Since, recently, we re-defined, expanded and linked Arts Santa Mònica's multiple identities, we have made a point of indicating our physical location: beyond our walls, in the first public project, the artist Alfredo Jaar questioned citizens about the role of culture, art and politics; in our first «performance», the musician Carles Santos travelled down La Rambla, from the Canaletes fountain at the top, playing the piano while a couple on top gradually took off their clothes and made love all the way to the doors of the building; in the first ephimeral action, the architect Enric Ruiz-Geli, having analysed the energy and environmental data of the building which he contrasted with that of the trees on La Rambla, created a net in which plants were suspended, and a study for a new project which was projected onto the façade, converting the building into a prototype of advanced, sustainable architecture, a source of energy and communication spread by a third industrial revolution. In the same year, in a collaboration with *La Vanguardia* newspaper, we held a debate and open diagnosis with over twenty organisations and cultural institutions located on La Rambla. Similarly, we installed a camera on the balcony that, connected to the meteorological service of Catalan public television, allowed the weather conditions on La Rambla to be reported and viewed in real time. And, for the closure of *Cultures of Change, Social Atoms and Electronic Lives* – the first exhibition of the arts and science Laboratory – in a project by Usman Haque, a sculpture of balloons programmed by remote control were set loose

opposite the sea at the lower end of La Rambla; an action in which members of the public took part.

So, La Rambla is more than a place which stitches together elevated sense and capricious depths; the antiseptic north in the direction of the hills, and the port to the south; the neighbours, the travellers and the tourists... it is also a place of inquiry, research and creativity. We now present in Arts Santa Mònica two new and very particular visions, original and complementary: that of Jordi Bernadó, looking at La Rambla from the inside, and that of Massimo Vitali, looking at La Rambla from the outside. Bernadó's medium format photographs take a look at lifeless images of the big worlds (the Liceu opera house, the Academy, the Museum) and the small big worlds (the flamenco *tablao*, the painters' flat, the brothel, the health centre), airless scenes inhabited by important characters of science and political history, lifeless and without context. What are they doing on La Rambla? In contrast, the large, panoramic photographs of Vitali are populated by the small gestures of human relationships of crowds that cross the stage-set of this place. The inside and outside, the macro and micro, the real and the artificial, criss-cross on La Rambla at the hands of these two extraordinary, story-telling artists of contemporary narrative. Their photography lets us see, with irony and objectivity, a phantasmagorical statuary and iconography inside strange stylistic boxes, and, with objective tenderness, an anonymous over-population by global tourism.

Incorrectly but in predetermined fashion, time, like La Rambla, is traced in a straight line. And though the horizon's still space has been entrusted to painting, and frozen time in crossed space to photography, and while the unfolding of time in a moving space belongs to cinema, it is well known that all other forms, simulations and simulacrums manifest themselves in the composition of the poetics of genres. From the circularity of the wood to the labyrinth of gardens, from the micro-novels contained in the epic to stylistic exercises in poetry, from geometric forms to rhetorical figures. Our artists' photographs situate, in the case of one of them, images lined up but totally outside the lineal co-ordinates of historical time, and widen, in the case of the other, points of view beyond the vastness of historical time's space.

Bernadó, with a proclivity for theories which favour narrative truth over the truth of reality, descends from inside high culture to find the same mimetic elements in low culture, which give support, in one, to the idea of beauty and, in the other, to the idea of passion. The human condition is seen, from the first of the series' images, as a somersault, where representation occupies the place of presence. These images, derived from the achievements of constructed photography, are propped up by the irony that the Christmas crib maker's building of small boxes for toy theatres, and historical and costume scenes, are superior to the making of fiction itself, which is to say that the artificial is a quality of the

real. Formal rigour and the analytical objective quality of the images gives great purity to the deviation of reason, which appears here bereft of head and soul.

Vitali, as if he knows that the urban stage provokes archetypical collective behaviour in the human species, makes a number of monumental photographs in which the formality of the context compares to social urbanism. The natural actors of this contemporary urban aesthetic, an aesthetic pointed out by Baudelaire, pioneer in the observation of the photographic fact and of modernity, are solitary individuals in the crowd. The relational micro-groupings, organised within the whole, offer an unstable homogeneous identity. La Rambla, in effect, impels us to walk in a double – up and down – direction. Vitali offers us images of static panoramics where movement halts so we can contemplate its gestural expression, built on the soul of collective anonymity, indiscriminate, without identity. Tourism with no journey creates the disturbing society that expects nothing – they're on their feet, no rendition – down at the end of La Rambla, at the limit point, by the circular monument to Columbus, turning, journeyless, towards Nowhere.

The exhibition hall where these works are displayed is a ring that surrounds the cloister, rhythmed by the balconies which give onto the wide emptiness. The works by Jordi Bernadó have been hung in the furthest corners, while those of Vitali, suspended outside the space, are contemplated from the balconies. In this exhibition, both the inside and the outside of the space, as well as the inside and outside of La Rambla, have been used to position viewers in a radical way so that they look at what the artists have actually put in the photograph.

La Rambla, vista per Jordi Bernadó i Massimo Vitali

Friederike Nymphius

Des de sempre, el capvespre ha estat el moment preferit per passejar. Totes les metròpolis del món tenen el seu bulevard a través del qual transcorre aquest batec mareal. Són llocs on l'activitat i l'oci s'uneixen, preferentment escenaris d'aproximació social i democràtica. Barcelona és inconcebible sense el seu passeig, la Rambla. El seu mite és deutor de les visions més diverses: com a lloc de tradició, lloc de llibertat i de progrés, on sorgeixen noves formes socials, i també com a lloc de desintegració social i urbanística. En els darrers anys, fets com ara algunes intervencions urbanístiques, la migració i, també, la globalització li han canviat la fisonomia. No obstant això, deixen sentir de manera veritablement física l'esperit de Barcelona.

El canvi constant d'aquesta artèria vital ha inspirat sempre els artistes. Les fotografies de la Rambla del català Jordi Bernadó i de l'italià Massimo Vitali beuen d'aquesta font. Tots dos documenten una part essencial de la identitat polifacètica del bulevard i els canvis estructurals que s'hi han produït. Per això, per a tots dos artistes, la Rambla és sobretot un espai viu d'observació.

El període, relativament breu, que han documentat els artistes respecte a «l'edat» de la Rambla respon a la vigència efímera, típica dels temps d'avui, de les imatges culturals, i subratlla una de les seves característiques fonamentals: és l'escenari perfecte per a la fugacitat i el canvi de la vida urbana a Barcelona. La Rambla roman mentre que els edificis que la flanquegen i les persones amb les seves històries canvien.

Juntament amb la Sagrada Família i el Parc Güell, la Rambla és una de les primeres destinacions on es dirigeixen els turistes a Barcelona. L'activitat acolorida i sacsejada pel trànsit dens al voltant del passeig atrau màgicament. S'hi instal·len músics de carrer i estàtues vivents, i venedors ambulants hi ofereixen productes. Els vianants compren el diari als quioscos i les famílies amb fills admiren les gàbies dels ocellaires. La Rambla és la porta a la vida nocturna, i s'hi reuneixen els autòctons per a les celebracions importants, com ara la nit de Cap d'Any, el diumenge de Pasqua o la diada de Sant Jordi. És el punt de trobada per a prestidigitadors i estafadors, seguidors del Barça, nacionalistes catalans i anarcosindicalistes. Aquí, s'hi barreja el públic elegant de l'òpera que surt del Liceu amb els turistes amb roba de platja. El bulevard és viu i és una «metàfora de la vida», com escriu l'autor Manuel Vázquez Montalbán.

Al llarg del passeig trobem alguns dels monuments més remarcables de Barcelona. Originàriament i fins ben entrat el segle xiv, el llit d'un riu, la Rambla, marcava el límit oest de la ciutat. Amb el temps, s'hi van establir alguns monestirs, com el convent de Santa Mònica. Cap al final del segle xviii, quan es van obrir les muralles, Barcelona va poder créixer amb llibertat. En aquella època, es va començar a utilitzar el carrer com a bulevard amb més d'un carril, que ràpidament esdevindria el batec social i comercial de la ciutat. Amb l'ampliació cap al mar per la Rambla de Mar durant les obres dels Jocs Olímpics del 1992, es va culminar un últim pas essencial.

Com a català i barceloní per elecció, Jordi Bernadó ha fet de la Rambla un tema central de la seva recerca artística. En els últims anys, l'artista ha creat un extens diari de viatge. En aquest diari planteja un inventari detallat de la societat dels Estats Units, Europa i Àsia de principi del segle xxi, i dibuixa una imatge del present que es mesura amb la diversitat i la contradicció de les impressions recollides, i que també mostra en les seves fotografies de «Microcosmos de la Rambla».

Compromès amb un llenguatge visual més aviat tranquil i objectiu, els treballs de Bernadó no semblen escenificats. La densa atmosfera de les seves fotografies es crea a través de mitjans visuals clàssics, com la perspectiva, l'enquadrament i la il·luminació. Els retrats de les institucions clàssiques que flanquegen la Rambla, com ara el Liceu o el Museu de Cera, mostren imatges d'una gran intensitat, que descobreixen a la mirada allò que sempre ha estat allà. L'absència de persones o de vida humana precisament ens ho fa veure. Als catalans els interessa la persona, l'entorn cultural i social de la qual es reflecteix en l'arquitectura i en els interiors que Bernadó ha retratat. Els espais documentats adquireixen així una presència pròpia i específica que va més enllà de la seva importància funcional.

La Rambla és una passarel·la, un carrer, un escenari. L'arquitectura hi esdevé una gran tramoia de la vida: irònica, eròtica, exhibicionista. En les seves imatges, Jordi Bernadó captura aquest caràcter teatral. Com a bastidor real, deixa que la Rambla es converteixi en escenari d'un relat vivent, amb la seva mescla única de *high* i *low*, folklore i pop, tradició i renovació. L'artista es concentra en allò que és característic i, al mateix temps, aconsegueix un panorama molt especial sobre el clixé, que és el que és la Rambla.

Jordi Bernadó descriu la Rambla com a part d'una gran escenificació plena d'emoció i teatralitat en què l'observador es pot submergir. Així doncs, les fotografies de Bernadó, per separat, es poden llegir com a instantànies d'episodis aïllats d'un gran relat que mostra un retall a través de les diverses facetes de la societat catalana. Programàticament, algunes imatges, per exemple, giren entorn de l'elegant teatre de l'òpera del Liceu, un dels símbols de la burgesia de la ciutat. Aquestes imatges encarnen, per l'elecció del tema i pel tipus de

representació, la vida de l'alta burgesia que marca una part de la història i de la fisonomia del bulevard.

En canvi, les imatges del Museu de Cera resulten populars i properes, com passatges d'una sarsuela tradicional. Amb sensibilitat, l'artista reflecteix l'esperit i el significat dels temes que escull. Aquest és el cas de la figura de Joselito, heroi popular a qui rendeix els últims honors, o també de l'escena, típica, dels ballarins de flamenc. Per a un català, aquestes imatges són identificables i fàcilment recognoscibles per haver estat molt tipificades pels turistes en forma de clixés. Per als turistes són tòpics que busquen, i en part que esperen, però que ben mirat ja no poden ni trobar ni viure a la realitat. Unir aquests dos aspectes de manera harmònica en una fotografia és la força de Bernadó.

Jordi Bernadó pren com a tema de les seves imatges la capacitat gairebé musical de la Rambla per reinventar-se una vegada i una altra i, tanmateix, restar «fidel» a ella mateixa. Les seves fotografies estan incrustades directament en l'horitzó de l'experiència viscuda personalment i quotidianament pel fotògraf. Són superfícies de projecció en què aporta les seves experiències, el seu saber i les seves associacions personals respecte a cada indret. Ara bé, no ofereixen una imatge general de la Rambla, sinó afirmacions concentrades que se sostenen a través dels mitjans fotogràfics, cosa que no és transportable en termes de contingut. Així, barcelonins i turistes poden afrontar les fotografies de manera diferent i formar-se la seva pròpia imatge de la Rambla.

La vida bategant de les capitals internacionals ha esdevingut en els últims anys escenari de renovació social, política i cultural. Persones d'arreu del món viuen com una massa en moviment (*moving crowd*) en un intercanvi permanent. Alguns esdeveniments polítics, com la caiguda del mur de Berlín, han canviat de manera encara més substancial la vida en moltes metròpolis, han obert noves perspectives i connexions. Per al visitant, Barcelona reflecteix d'una manera especial aquesta sensació de trencament. La capital catalana es remodela, s'amplia i es modernitza permanentment. És la ciutat de la península Ibèrica que a principi del segle xx, en un progrés notable, va trobar la connexió més ràpida amb les metròpolis del món. També per aquesta capacitat de canviar i d'adaptar-se als temps, l'escriptor Eduardo Mendoza va batejar la seva ciutat natal com la «ciutat dels prodigis».

De la mateixa manera, els canvis demogràfics marquen la imatge del bulevard, que sempre ha estat un indret de renovació social i emancipació ciutadana: com a *La ciudad de los prodigios* de Mendoza, a principi del segle xx les promeses de la gran ciutat van atraure cap a Barcelona persones de l'àrida vastitud d'Espanya. I ara són immigrants d'arreu del món; avui són africans, sud-americans o asiàtics els qui s'asseuen en bancs a la penombra al costat dels antics barcelonins.

Si la mirada en els treballs de Jordi Bernadó es dirigeix cap a l'interior, a l'esperit de la Rambla, la de Vitali manifesta una certa objectivitat democràtica

a través de la mirada observadora de l'exterior. Les seves imatges del passeig s'estenen davant els ulls de qui les contempla com un quadre gegant animat. Les fotografies de Massimo Vitali d'escenes de la cultura del lleure i del consum del món globalitzat ofereixen instantànies de la vida diària. Així, ha esdevingut un observador i arxiver de la societat contemporània. Les fotografies de la Rambla, realitzades entre 2008 i 2009, també cal entendre-les, per tant, com una part d'aquest ambiciós projecte a llarg termini.

Amb les seves imatges densament poblades de persones, Massimo Vitali ha elaborat una escriptura inconfusible. Per fer les seves fotografies, enfoca des de dalt els temes, ja que li interessen les grans panoràmiques més que no pas els espais petits i íntims. L'italià ha aconseguit així imatges de la Rambla d'una intensitat especial. Fragments arquitectònics i de monuments, rerefons fragmentats, superestructures retallades d'imatges, tenen una estètica que recorda els bastidors de la pintura paisatgística del segle xviii, mentre que l'escenificació de les aglomeracions evoca les estampes del Vaticà de Rafael.

Massimo Vitali fotografia la multitud colorista de la Rambla des d'un punt elevat i amb una càmera panoràmica. Les seves panoràmiques del bullici dels passejants, escollides en el mar anònim del corrent de vianants, no són gens secretes o *voyeurs*. Capta les persones amb una mirada democràtica general, sense enfocar. La distància que hi manté és en tot moment respectuosa. Aquesta manera de procedir subratlla la transitorietat en l'obra de Vitali: els rostres dels passants reflecteixen la típica vigilància d'estar submergit en els propis pensaments amb què els vianants de les grans ciutats passen els uns al costat dels altres. L'observador es pregunta pels seus destins, imaginacions i idees, mentre que els individus s'hi veuen reflectits.

A diferència de Jordi Bernadó, en el cas de Massimo Vitali l'arquitectura només té un paper com a bastidor o rerefons, malgrat que les perspectives profundes i l'elecció dels enquadraments de les seves imatges deixen clar que ha «estudiat» la Rambla amb exactitud. Discret i passant desapercebut, el fotògraf retrata enmig de la gentada allò que veu. La seva mirada no és selectiva, sinó àmplia, amb angles oberts i directa. Tot té interès, cada persona, cada detall. Això fa que les imatges siguin més reals que qualsevol document periodístic, ja que reprodueixen amb autenticitat la vida real.

Per això, a Vitali també li interessa molt la provisionalitat que es reflecteix en la constel·lació de persones que canvia permanentment. L'artista no sols narra una història, sinó moltes. Com en un mosaic, la imatge general només es pot entendre com a composició de diversos fragments petits i esqueixos de la realitat urbana. Així doncs, no solament allò que és especial i espectacular estimula l'artista sinó també allò que és quotidià, real. Precisament això fa que les persones fotografiades siguin un tema i una superfície de projecció interessants.

Per al fotògraf, el bon moment per fotografiar és «quan amb el temps es crea un murmuri prou visual, quan s'acumulen petits fets; aleshores faig la fotografia. Com més esdeveniments petits es donen, més satisfet estic. No ho faig perquè passi res de concret. Fins i tot quan per a mi una persona és important, sempre ha d'estar en el context d'altres coses que passen en aquell mateix moment. La nostra vida també és així. I així és com responc a la manera de fotografiar que estem habituats: amb alguna cosa que xoca o que és important al centre. Tot això no compta. Tots els anys que fa que sóc reporter fotogràfic m'han ensenyat que això no és així» (Massimo Vitali, 2008).

Massimo Vitali no vol irritar ni aclaparar, sinó que vol documentar la volatilitat del moviment a la gran ciutat. Les persones fotografiades són objectivades, s'hi acosta sense intenció ostensible, i tot just vistes, ja han desaparegut de la memòria. Aquesta normalitat inespecífica fa possible que l'observador s'identifiqui amb la situació mostrada, es traslladi als llocs. Viu i observa la Rambla en temps real i n'esdevé passejant, sense realment passejar-s'hi.

En les fotografies de la Rambla de Jordi Bernadó i Massimo Vitali és evident que la globalització també planteja cada cop més preguntes sobre l'autenticitat i la identitat culturals d'espais definits i marcats per la història. Malgrat que tenen punts de partida diferents i una manera de procedir també diferent, les seves impressionants imatges agudtizen la consciència pels canvis i els valors permanents, dos elements constituents del gran conjunt. L'espectador percep les transformacions de la Rambla que tots dos mostren directament o indirectament com a part de les fascinants metamorfosis eternes de la Rambla, més que no pas amb melancolia.

Friederike Nymphius (nascuda el 1968) va fer el doctorat sobre l'artista suís John M. Armleder a la Universität der Künste (UDK) de Berlín. Durant els últims anys ha estat conservadora de col·leccions corporatives d'art internacional. Des de 2004 és conservadora del Centre Cultural Andratx i de l'Art Foundation Mallorca (tots dos a Mallorca) i s'ha especialitzat en art contemporani internacional. El 2006 va comissariar l'exposició especial «Big City Lab» organitzada per l'Art Forum Berlin. Des de 2009 dirigeix l'espai projectual berlinès Nymphius Projekte. Entre les seves publicacions figuren més de 60 articles en catàlegs internacionals, així com nombroses monografies. Friederike Nymphius viu a Berlín.

La Rambla, vista por Jordi Bernadó y Massimo Vitali

Friederike Nymphius

El atardecer ha sido siempre el mejor momento para pasear. Y todas las metrópolis del mundo tienen una arteria por la que transita este latido mareal. Son lugares donde se unen la actividad y el ocio, escenarios de aproximación social y democrática preponderantemente. Barcelona es inconcebible sin su paseo, La Rambla. Su mito es deudor de las visiones más diversas: como espacio de tradición, como espacio de libertad y de progreso en el que surgen nuevas formas sociales, pero también como espacio de desintegración social y urbanística. En los últimos años, hechos concretos como algunas intervenciones urbanísticas, la migración y fenómenos como la globalización le han cambiado la fisonomía. No obstante, estas visiones permiten vislumbrar de forma realmente física el espíritu de Barcelona.

El cambio constante de esta arteria vital ha inspirado siempre a los artistas. Las fotografías de La Rambla del catalán Jordi Bernadó y del italiano Massimo Vitali beben de esta fuente. Ambos documentan una parte esencial de la identidad polifacética del bulevar y los cambios estructurales que en él se han producido. Por ello, para ambos artistas La Rambla es ante todo un espacio vivo de observación.

El período que han documentado Bernadó y Vitali, relativamente breve respecto a «la edad» de La Rambla, responde a la vigencia efímera, típica de nuestro tiempo, de las imágenes culturales y subraya además una de sus características fundamentales: es el escenario perfecto para la fugacidad y el cambio de la vida urbana en Barcelona. La Rambla permanece mientras que los edificios que la flanquean y las personas y sus historias cambian.

Junto con la Sagrada Familia y el Parque Güell, La Rambla es uno de los primeros destinos turísticos de Barcelona. La actividad colorida y agitada por el denso tráfico en torno al paseo atraen mágicamente. En él se instalan músicos callejeros y estatuas vivientes entre los vendedores ambulantes que ofrecen sus productos. Los transeúntes compran el periódico en los quioscos y las familias con hijos contemplan las jaulas de los pajareros. La Rambla es la puerta a la vida nocturna y en ella se congregan los ciudadanos para las celebraciones importantes como la noche de fin de año, el domingo de Pascua o la Diada de Sant Jordi. Es un punto de encuentro de prestidigitadores y trileros, seguidores del Barça, nacionalistas catalanes y anarcosindicalistas. Aquí, el elegante

público operístico que sale del Liceo se mezcla con los turistas ataviados con ropa de playa. El bulevar está vivo y es una «metáfora de la vida», como escribe Manuel Vázquez Montalbán.

A lo largo del paseo encontramos algunos de los monumentos más destacables de Barcelona. Originalmente y hasta bien entrado el siglo XIV, el lecho natural de las aguas pluviales, La Rambla, marcaba el límite oeste de la ciudad. Con el tiempo se establecieron en ella algunos monasterios, como el convento de Santa Mónica. A finales del siglo XVIII, al abrirse las murallas, Barcelona pudo crecer con libertad. En aquella época se transformó la calle en una avenida de más de un carril que rápidamente se convertiría en el latido social y comercial de la ciudad. Con la ampliación hacia el mar por La Rambla de Mar durante las obras de los Juegos Olímpicos de 1992 se culminó un último paso esencial.

El catalán y barcelonés por elección Jordi Bernadó ha hecho de La Rambla un tema central de su investigación artística. En los últimos años el artista ha creado un extenso diario de viaje, en el que plantea un inventario detallado de la sociedad de Estados Unidos, Europa y Asia de principios del siglo XXI. La imagen del presente que de él se desprende abarca la diversidad y la contradicción de las impresiones recogidas, que también revela en sus fotografías de «Microcosmos de La Rambla».

Comprometida con un lenguaje visual que quiere ser sereno y objetivo, la obra de Bernadó no parece escenificada. La densa atmósfera de sus fotografías se crea a través de medios visuales tradicionales como la perspectiva, el encuadre y la iluminación. Las fotografías de las instituciones clásicas que flanquean La Rambla como el Liceo o el Museo de Cera revelan imágenes de una gran intensidad que descubren a la mirada lo que siempre ha estado allí. La ausencia de personas o de vida humana es precisamente lo que nos hace verlos. A los catalanes les interesa la persona, cuyo entorno cultural y social se refleja en la arquitectura y en los interiores que Bernadó ha retratado. Los espacios documentados adquieren así una presencia propia y específica que va más allá de su importancia funcional.

La Rambla es una pasarela, una calle, un escenario. La arquitectura se convierte en una gran tramoya de la vida: irónica, erótica, exhibicionista. En sus imágenes, Jordi Bernadó captura este carácter teatral. Como si se tratara de un bastidor real, deja que La Rambla se convierta en escenario de un relato vivo, con su mezcla única de *high* y *low*, de folclore y pop, de tradición y renovación. El artista se concentra en aquello que es característico y consigue al mismo tiempo un panorama muy especial sobre el cliché, que es lo que es La Rambla.

Jordi Bernadó describe La Rambla como parte de una gran escenificación llena de emoción y teatralidad en la que el observador puede sumergirse. Así pues, vistas por separado, las fotografías de Bernadó pueden leerse como instantáneas de episodios aislados de un gran relato que forman un retazo a través de distintas

facetas de la sociedad catalana. En términos programáticos, algunas imágenes, por ejemplo, giran alrededor del elegante teatro de la ópera del Liceo, uno de los símbolos de la burguesía barcelonesa. Estas imágenes, por la elección del tema y por el tipo de representación, muestran la vida de la alta burguesía que marca una parte de la historia y de la fisonomía del bulevar.

Las imágenes del Museo de Cera, en cambio, resultan populares y próximas, como pasajes de una zarzuela clásica. El artista refleja con sensibilidad el espíritu y el significado de los temas que escoge. Este es el caso de la figura de cera de Joselito, héroe popular a quien rinde los últimos honores, o también de la escena, típica, de los bailaores de flamenco. Para un catalán, estas imágenes son identificables y fácilmente reconocibles por lo mucho que las han tipificado los turistas en forma de clichés. Y los turistas buscan los tópicos al no poder encontrar ni vivir la realidad. La fuerza de Bernadó estriba en unir estos dos aspectos de manera armónica en una fotografía.

El artista adopta como tema de sus imágenes la capacidad casi musical de La Rambla para reinventarse una y otra vez y seguir permaneciendo, sin embargo, fiel a sí misma. Sus fotografías están directamente incrustadas en el horizonte de la experiencia vivida personal y cotidianamente por el fotógrafo. Son superficies de proyección en las que brinda sus experiencias, su saber y sus asociaciones personales relacionadas con cada lugar. Ahora bien, no ofrecen una imagen general de La Rambla sino afirmaciones concentradas que se sostienen a través de los medios fotográficos, lo que no es trasladable en términos de contenido. Así, barceloneses y turistas pueden afrontar las fotografías de manera diferente y formarse su propia imagen de La Rambla.

La vida palpitante de las capitales internacionales se ha convertido en los últimos años en escenario de renovación social, política y cultural. Personas de todo el mundo viven como una masa en movimiento (*moving crowd*) en un intercambio permanente. Algunos acontecimientos políticos, como la caída del muro de Berlín, han cambiado de forma todavía más sustancial la vida en muchas metrópolis y han abierto nuevas perspectivas y conexiones. Para el visitante, Barcelona refleja de una manera especial esta sensación de ruptura. La capital catalana se remodela, se amplía y se moderniza permanentemente. Es la ciudad de la península ibérica que a principios del siglo XX, en un progreso notable, encontró la conexión más rápida con las metrópolis del mundo. Justamente por esta capacidad de cambiar y de adaptarse a los tiempos, el escritor Eduardo Mendoza bautizó su ciudad natal como la «ciudad de los prodigios».

De igual modo, los cambios demográficos marcan la imagen de un paseo que siempre ha sido un espacio de renovación social y emancipación ciudadana: como en *La ciudad de los prodigios* de Mendoza, a principios del siglo XX las promesas de la gran ciudad atrajeron a Barcelona a personas procedentes de la árida vastedad de España. Y ahora son inmigrantes de todo el mundo; hoy, quienes se sientan

en los bancos en penumbra junto a los antiguos barceloneses, son africanos, sudamericanos o asiáticos.

Si la mirada en los trabajos de Jordi Bernadó se dirige hacia el interior, hacia el espíritu de La Rambla, la de Vitali manifiesta una cierta objetividad democrática a través de la mirada observadora del exterior. Sus imágenes del paseo se extienden ante los ojos de quien las contempla como un cuadro gigante animado. Las fotografías de Massimo Vitali de escenas de la cultura del ocio y del consumo del mundo globalizado ofrecen instantáneas de la vida diaria. Así, Vitali se ha convertido en observador y archivero de la sociedad contemporánea. Y también las fotografías de La Rambla realizadas entre 2008 y 2009 hay que entenderlas, por lo tanto, como una parte de este ambicioso proyecto a largo plazo.

Con sus imágenes densamente pobladas de personas, Massimo Vitali ha elaborado una obra inconfundible. Cuando hace sus fotos, enfoca los temas desde arriba porque le interesan más las grandes panorámicas que los espacios pequeños e íntimos. El italiano ha conseguido así imágenes de La Rambla de una intensidad especial. Fragmentos arquitectónicos y de monumentos, trasfondos fragmentados, superestructuras recortadas de imágenes, tienen una estética que recuerda los bastidores de la pintura paisajística del siglo xviii, mientras que la escenificación de las aglomeraciones evoca las estampas vaticanas de Rafael.

Massimo Vitali fotografía la multitud colorista de La Rambla desde un punto elevado y con cámara panorámica. Sus vistas del bullicio de los paseantes, escogidos en el mar anónimo de la corriente de peatones, no son en absoluto secretas ni voyeristas. Capta las personas con una mirada democrática general, sin enfocar. Mantiene una distancia en todo momento respetuosa. Esta manera de proceder subraya la transitoriedad en la obra de Vitali: los rostros de los pasantes reflejan el característico aire de cautela abstraída con que los peatones de las grandes ciudades pasan los unos junto a los otros. El observador se pregunta por sus destinos, imaginaciones e ideas mientras que los individuos se ven reflejados en ellos.

A diferencia de Jordi Bernadó, para Massimo Vitali la arquitectura sólo tiene un papel de bastidor o trasfondo, a pesar de que las perspectivas profundas y la elección de los encuadres de sus imágenes dejan claro que ha «estudiado» La Rambla con minuciosidad. Discreto y con la voluntad de pasar desapercibido, el fotógrafo retrata en medio de la multitud lo que ve. Su mirada no es selectiva sino amplia, con ángulos abiertos, directa. Todo tiene interés, cada persona, cada detalle. Esto hace que las imágenes sean más reales que cualquier documento periodístico puesto que reproducen con autenticidad la vida real.

Porque a Vitali también le interesa mucho la provisionalidad que se refleja en la constelación de personas que cambia permanentemente. El artista no narra sólo una historia sino muchas. Al igual que con un mosaico, la imagen general sólo puede entenderse en tanto que composición de varios fragmentos pequeños y

esquejes de la realidad urbana. Así pues, no sólo aquello que es especial y espectacular estimula al artista sino también aquello que es cotidiano, real. Y es justamente esto lo que convierte a las personas fotografiadas en un tema y una superficie de proyección interesantes.

Para el fotógrafo, el buen momento para fotografiar es «cuando con el tiempo se crea un murmullo lo bastante visual, cuando se acumulan pequeños hechos; entonces hago la fotografía. Cuanto más eventos pequeños se dan, más satisfecho estoy. No lo hago para que pase nada concreto. Incluso cuando para mí una persona es importante, siempre debe estar en el contexto de otras cosas que ocurren en ese mismo momento. Nuestra vida también es así. Y así es como respondo a la manera de fotografiar a la que estamos habituados, en la que suele haber algo chocante o que se quiere resaltar en posición central. Todo esto no cuenta. En los años que llevo de reportero fotográfico he aprendido que esto no es así» (Massimo Vitali, 2008).

Massimo Vitali no quiere irritar ni abrumar sino que quiere documentar la volatilidad del movimiento en la gran ciudad. Las personas fotografiadas son objetivadas, se acerca a ellas sin intención ostensible y, apenas vistas, ya han desaparecido de la memoria. Esta normalidad inespecífica hace posible que el observador se identifique con la situación mostrada, se traslade a los sitios. Vive y observa La Rambla en tiempo real y se transforma en paseante sin realmente estar de paseo.

En las fotografías de La Rambla de Jordi Bernadó y Massimo Vitali es evidente que la globalización también plantea cada vez más preguntas sobre la autenticidad y la identidad cultural de espacios definidos y marcados por la historia. A pesar de que tienen puntos de partida diferentes y también una manera de proceder distinta, sus impresionantes imágenes agudizan la conciencia con relación a los cambios y los valores permanentes, dos elementos constituyentes del gran conjunto. El espectador percibe las transformaciones de La Rambla que los fotógrafos muestran directa o indirectamente más como fruto de la fascinante y eterna metamorfosis de La Rambla que como ejercicio de melancolía.

Friederike Nymphius (nacida en 1968) hizo su doctorado sobre el artista suizo John M. Armleder en la Universität der Künste (UDK) de Berlín. En los últimos años ha sido conservadora de colecciones de arte pertenecientes a empresas. Desde 2004 es conservadora del Centro Cultural Andratx y de la Art Foundation Mallorca (ambos en Mallorca) y se ha especializado en arte contemporáneo internacional. En 2006 se encargó de comisariar la exposición especial «Big City Lab» para Art Forum Berlin. Desde 2009 dirige el espacio proyectual berlinés Nymphius Projekte. Entre sus publicaciones figuran más de 60 artículos en catálogos internacionales, además de monografías. Friederike Nymphius vive en Berlín.

La Rambla, as seen by Jordi Bernadó and Massimo Vitali

Friederike Nymphius

The afternoon has always been the best time of day for taking a walk. And every metropolitan city of the world has an artery by which to travel its tidal pulsations. These avenues are places where activity and leisure are combined, stages for predominately social and democratic encounters. Barcelona would be inconceivable without La Rambla. It owes its mythical status to the many ways in which it is viewed: as a traditional space, as a space of freedom and progress where new social forms have arisen, but also as a space of social and urban disintegration. In recent years, specific facts, such as certain decisions by city planners, migration and globalisation have changed the face of La Rambla. However, the different viewpoints allow the spirit of Barcelona to be perceived in a truly physical form.

The constantly changing nature of this vital artery has always inspired artists. The photographs of the Ramblas by the Catalan Jordi Bernadó and the Italian Massimo Vitali are inspired by this same current. Each artist documents an essential aspect of the boulevard's versatile identity and the structural changes which have occured there. For this reason, La Rambla for both of these artists is a living, breathing space of observation.

The period documented by Bernadó and Vitali, relatively brief given «the age» of La Rambla, responds to the ephimeral nature, typical of our time, of cultural images and, furthermore, underlines one of its basic characteristics: it is the perfect stage for the fleetingness and change of urban life in Barcelona. La Rambla remains, while the buildings that flank it, and the people and their stories change.

Together with the Sagrada Familia and Parc Güell, La Rambla is one of Barcelona's principal tourist destinations. The colourful and restless activity, seen through the dense traffic up and down the avenue, prove to be a magical attraction. Here, street musicians and human statues install themselves between street sellers offering their products. The passers-by pick up their paper at the newspaper stands and families with children stop to look at the cages of birds. La Rambla is the gateway to Barcelona's night life and it is here that locals gather for important celebrations such as New Year's Eve, Easter Sunday or Saint Jordi's Day. It's a meeting point for magicians and tricksters, followers of Barça, Catalan nationalists and anarcho-syndicalists. Here, the elegant opera audience leaving

the Liceu mix with tourists dressed in beach gear. The boulevard is alive and it's a metaphor for life, as Manuel Vázquez Montalbán has written.

All along the avenue we find some of Barcelona's most noteworthy monuments. Originally, and well into the fourteenth century, as the river bed for seasonal rains, the Rambla served as the city's western limit. With time, a number of monasteries were built, such as the convent of Santa Mònica. At the end of the eighteenth century, when the city walls were taken down, Barcelona was at liberty to grow. At that time the street became an avenue with more than a single lane, and quickly became the beating social and commercial heart of the city. With the enlargement towards the sea of La Rambla del Mar during the building work for the 1992 Olympic Games a final, important step was taken.

The Catalan Jordi Bernadó, Barcelonian by choice, has made the Rambla a central subject of his artistic research. In recent years the artist has created an extensive travel journal in which he offers a detailed account of society in the United States, Europe and Asia at the beginning of the twenty-first century. The image portrayed of the present embraces the diversity and contradiction of his collected impressions, which he also shows in his photographs «Microcosmos de la Rambla».

Committed to a visual language which seeks both serenity and objectivity, Bernadó's work doesn't look staged. The dense atmosphere of his photographs has been created by traditional visual means such as perspective, framing and lighting. The photographs of classical institutions which run along La Rambla such as the Liceu or the Museu de Cera (the Wax Museum) show highly intense images which reveal to the observer what has always been there. The absence of individuals or human life is precisely what causes us to notice them. Catalans are interested in the person, whose social and cultural surroundings are reflected in the architecture and in the interiors which Bernadó portrays – so the documented spaces acquire their own, specific identity which goes beyond their functional importance.

La Rambla is a catwalk, a street, a stage-set. Architecture turns into a great piece of life's stage machinery: ironic, erotic, exhibitionist. In his images, Jordi Bernadó captures this theatrical character. As if it were a question of being in the wings of the theatre of real life, he allows La Rambla to become the set for a living story, with its unique mixture of «high» and «low» life, folklore and pop, tradition and the new. The artist concentrates on what is characteristic, and at the same time creates a very special panorama about cliché, which is what defines La Rambla.

Jordi Bernadó describes La Rambla as part of a great set, full of emotion and theatricality in which the observer can submerge him or herself. So, seen separately, Bernadó's photographs can be read as snapshots of isolated episodes of a longer story, forming a patchwork of different facets of Catalan society. Thema-

tically, for instance, a number of photographs are based around the elegant opera house, the Liceu, one of the symbols of the Catalan bourgeoisie. These images, in their choice of subject and the way they are represented, show the life of the upper middle classes who have made their mark on a part of the history and appearance of the boulevard.

The images of the Wax Museum, on the other hand, are close and familiar, like passages from a classical *zarzuela*, (a popular form of Spanish musical). The artist reflects the spirit and meaning of his chosen subjects with sensitivity. We see this in the wax figure of Joselito, a popular hero to whom the photographer pays his respects, or in the typical scene of flamenco dancers. For a Catalan, these images are identifiable and easily recognizable from their frequently clichéd, standardization by tourists. And the tourists look for the topical version since they can't find or experience the real ones. Bernadó's strength lies in uniting these two aspects harmoniously in a photograph.

The artist adopts, as a theme of his images, the almost musical capacity that La Rambla has for reinventing itself over and over again and yet, at the same time, remain true to itself. His photographs are incrusted directly on the horizon of the photographer's personal and everyday lived experience. They are areas of projection in which he celebrates his experiences, his knowledge and his personal associations with each place. It's worth noting, however, that he doesn't offer a general image of La Rambla but, instead, concentrated statements expressed photographically, something which cannot be communicated in words. So, Barcelonians and tourists can look at the photographs in different ways and form their own images of La Rambla.

The palpitating life of international capitals in recent years has provided the stage for social, political and cultural renovation. People from all over the world live as a moving crowd, permanently inter-changeable. A number of political events, such as the fall of the Berlin wall, have changed life in many metropolitan cities even more substantially and have opened up new perspectives and connections. For the visitor, Barcelona reflects this sense of rupture in a special way. The Catalan capital constantly remodels itself, expands and modernizes. It is the city of the Iberian Peninsular which, with its surprising progress at the beginning of the twentieth century, made connections most quickly with great cities around the world. It is just this capacity to adapt and change with the times which led the writer Eduardo Mendoza to baptise his native city the «city of wonders».

Similarly, demographic changes affect the look of an avenue which has always been an area of social renovation and citizens' emancipation: as in Mendoza's *La ciudad de los prodigios*, in the early years of the twentieth century the big city's promises attracted people to Barcelona from the arid expanses of Spain. Now the immigrants come from all over the world; today, those who sit on

the shady benches beside the old Barcelonians are Africans, South Americans and Asians.

If Jordi Bernadó's work is inward-looking, directed towards the spirit of La Rambla, Vitali's shows a certain objective democracy through the gaze of the exterior observer. His images of the avenue stretch before the eyes of the viewer as a huge animated painting. Massimo Vitali's photographs of scenes of the shopping and leisure culture of the globalized world offer snapshots of daily life. Thus, Vitali has become contemporary society's observer and archivist. And the photographs of La Rambla taken between 2008 and 2009 must also be understood as part of this ambitious long-term project.

With his densely populated images, Massimo Vitali has created a unique body of work. When he takes photographs, he focuses on his subjects from above because he is more interested in large panoramas than small, intimate spaces. In this way, the Italian has succeeded in creating particularly intense images of La Rambla. Architectural fragments and fragments of monuments, frag-mented backgrounds, and cut-out super-structures of images; the aesthetic is reminiscent of the backdrops in eighteenth century landscape painting, while the scene-setting of crowds brings to mind Rafael's Vatican prints.

Massimo Vitali photographs the colourful crowd of the Rambla from a raised point and with a panoramic camera. His views of the bustling of passers-by, chosen from the anonymous sea of the current of pedestrians, are not in any way secretive nor voyeuristic. He captures people with a general, democratic gaze, without focusing directly on them. He keeps a respectful distance at all times. This way of working underlines the transitoriness in Vitali's work: the faces of people walking reflect the characteristic air of distracted caution with which pedestrians in big cities pass each other. The observer wonders about where they are going, what they are thinking and imagining; while as individuals we see ourselves reflected in them.

Unlike Jordi Bernadó's work, for Massimo Vitali architecture only plays the role of scenery or backdrop, in spite of the fact that his deep perspectives and the way he frames his images make it clear he has «studied» La Rambla minutely. Modest, and with a desire to pass imperceptibly, the photographer portrays what he sees in the middle of the crowd. His gaze isn't selective, but wide, with open angles, direct. Everything's interesting, every person, every detail. This means that the images are more real than any journalistic document, given that they authentically reproduce real life.

This is so because Vitali is also very interested in the provisional, which we see reflected in the constellation of people in permanent change. The artist doesn't only tell one story, but many. Just as with a mosaic, the general image can only be understood as a composition of various small fragments and cuttings of urban reality. Therefore, it's not just what is special and spectacular that is stimulating

for the artist but also what is everyday, real. And it is just this which turns photographed human figures into a subject and recipient for interesting projections.

For the photographer, the right photographic moment exists «when with time a sufficiently visual murmur is created, when small events accumulate; then I take the photograph. The more small events that occur, the more satisfied I am. I don't do it so that anything in particular happens. Even when a person is important for me, it must always be in the context of other things that are going on at the same time. Our lives are like that too. And this is the way I respond to how photographs are normally taken, where there is usually something shocking, or which has to be highlighted at the centre of the image. None of that counts. In the years I've spent as a photographic reporter I've learned that it's not like that» (Massimo Vitali, 2008).

Massimo Vitali doesn't want to irritate or shock; rather, he wants to document the volatility of movement in a large city. The people he photographs are objectified, he approaches them without any obvious intention and, scarcely seen, they've already disappeared from memory. This unspecified normality makes it possible for the observer to identify with situations shown, to imagine oneself there. One lives and watches La Rambla in real time and becomes a passer-by without actually going for a walk.

In Jordi Bernadó and Massimo Vitali's photographs of La Rambla, it is clear that globalization, too, provokes ever more frequent questions about the authenticity and cultural identity of spaces that have been defined and marked by history. Apart from having different starting points and also distinct ways of working, their impressive images sharpen awareness in relation to change and to permanent values, two elements that shape the overall whole. The viewer perceives the transformations on La Rambla which the photographers show directly or indirectly, more because of La Rambla's fascination and eternal metamorphosis than as an exercise in melancholy.

Friederike Nymphius (born in 1968) wrote her PhD on Swiss artist John M. Armleder at the Universität der Künste (UdK), Berlin. In recent years she has been curator of international corporate art collections. Since 2004, she has curated the Centro Cultural Andratx (Mallorca) and the Art Foundation Mallorca (Mallorca) focusing on international contemporary art. In 2006 she curated the special exhibition «Big City Lab» for Art Forum Berlin. Since 2009, she has run the Berlin-based project space Nymphius Projekte. Publications include more than 60 contributions to international catalogues as well as to monographs. Friederike Nymphius lives in Berlin.

Jordi Bernadó La Rambla / In

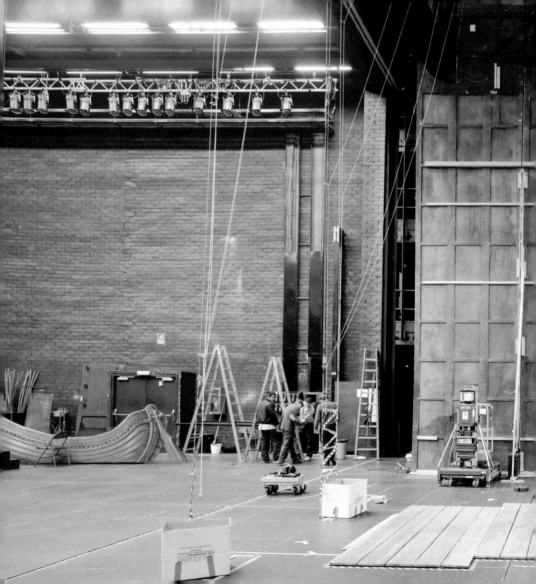

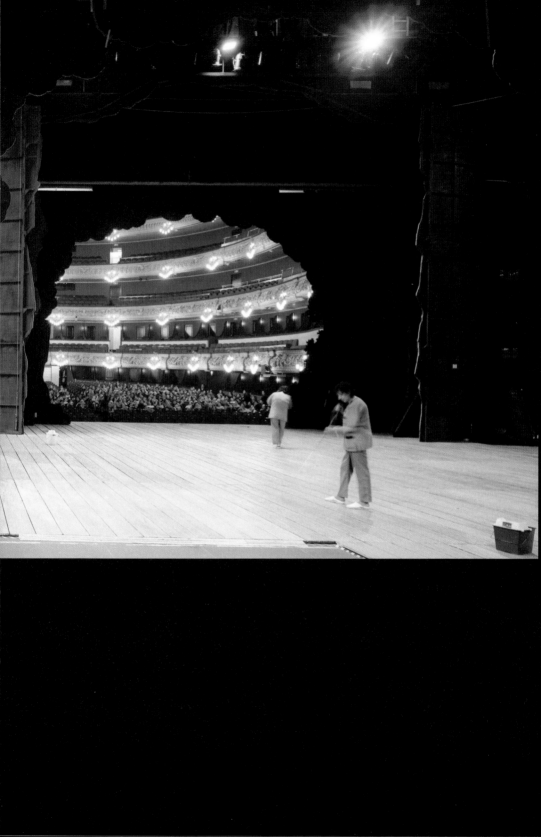

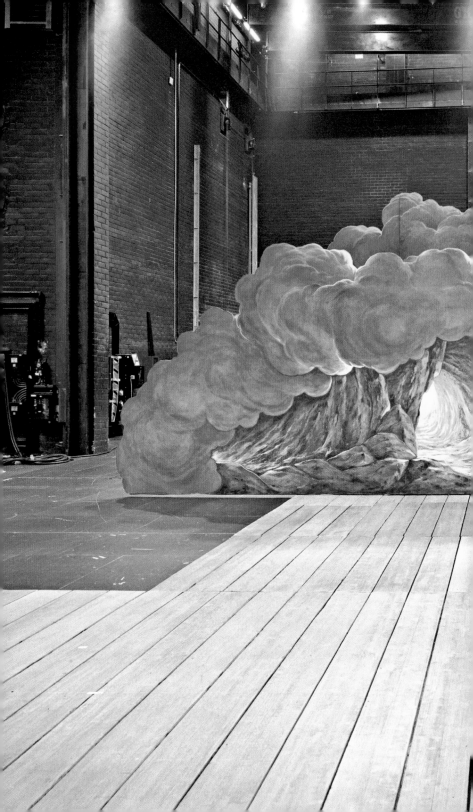

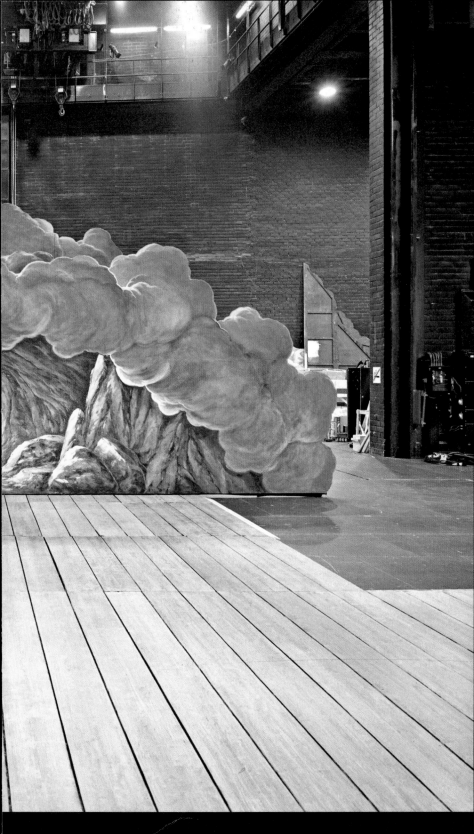

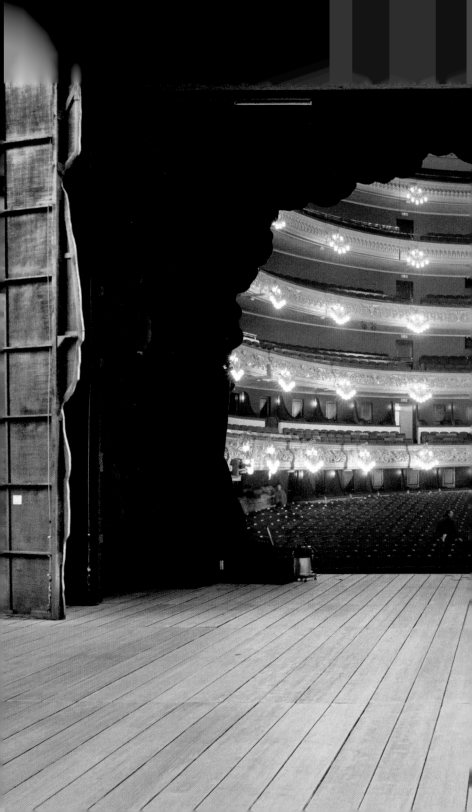

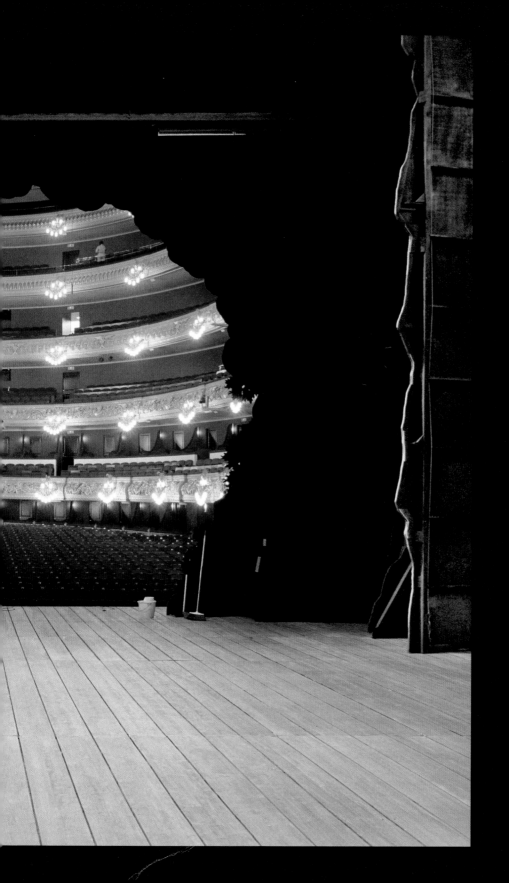

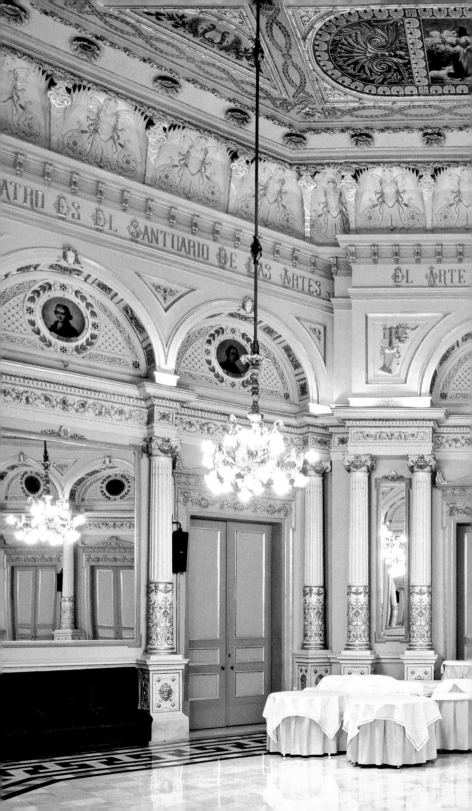

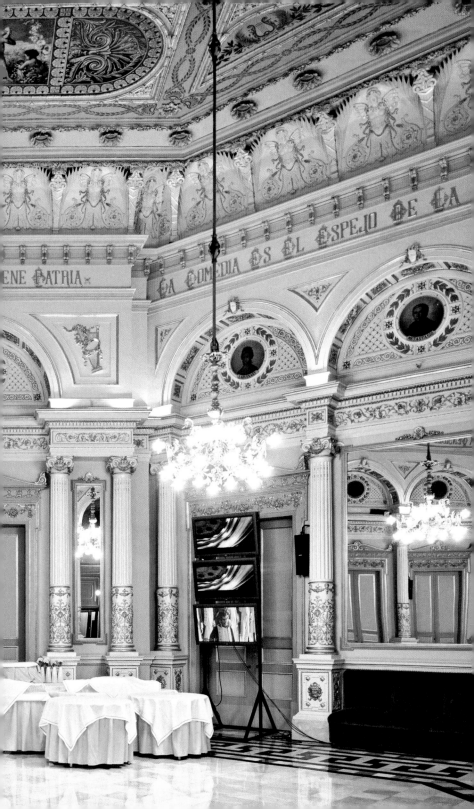

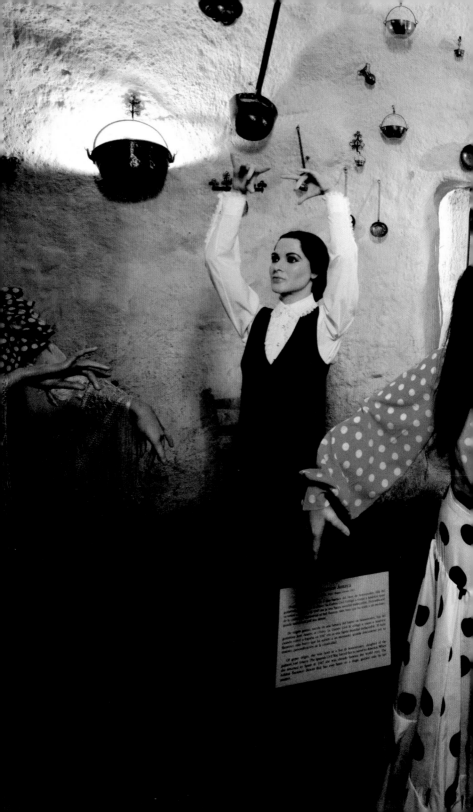

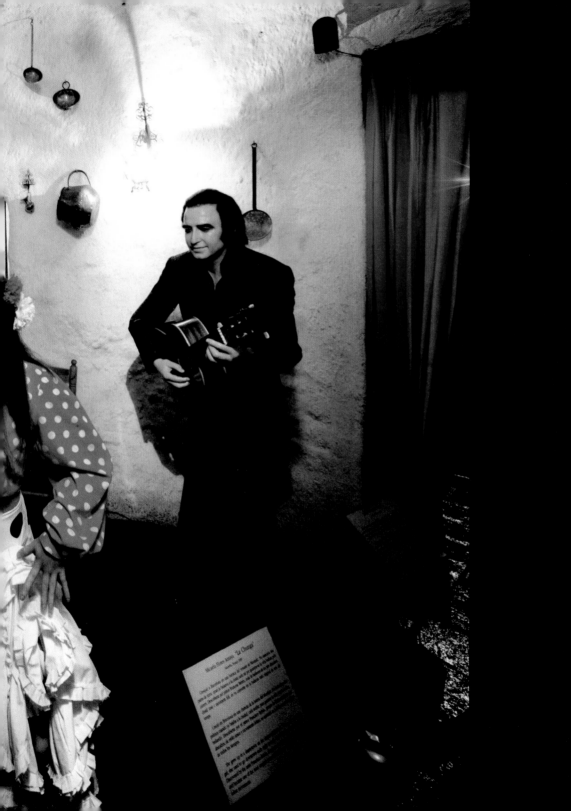

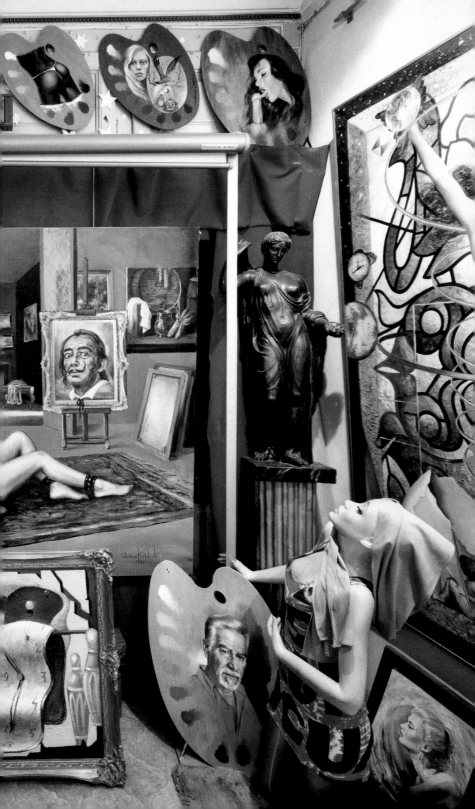

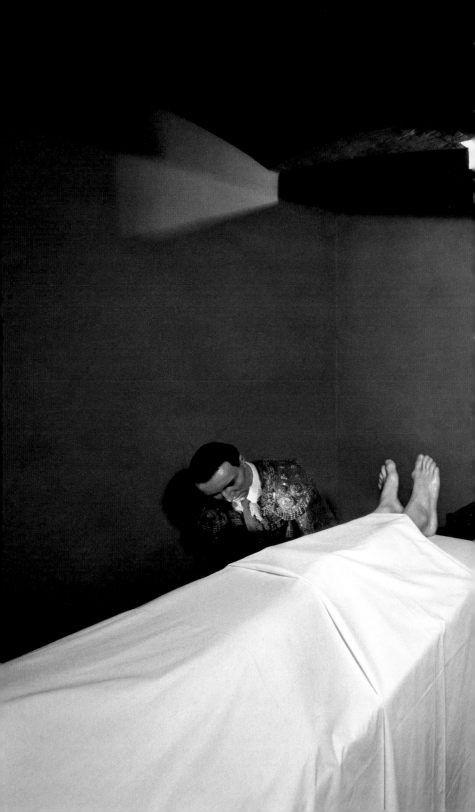

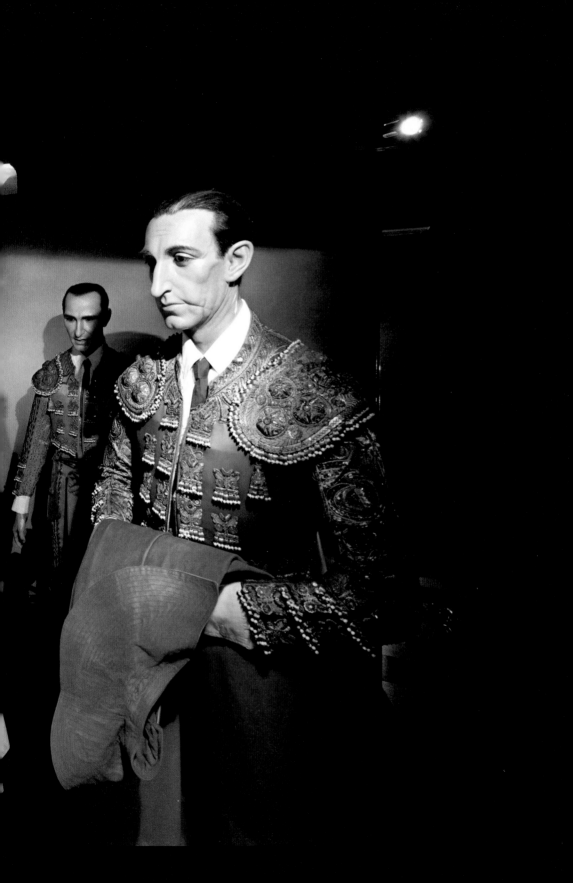

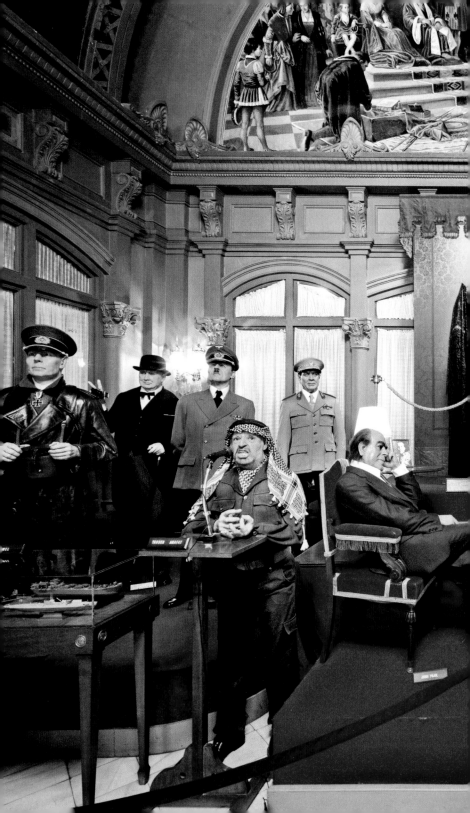

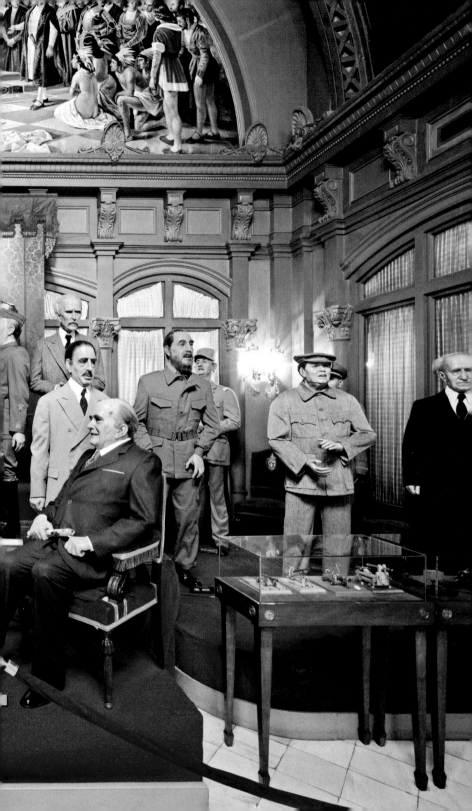

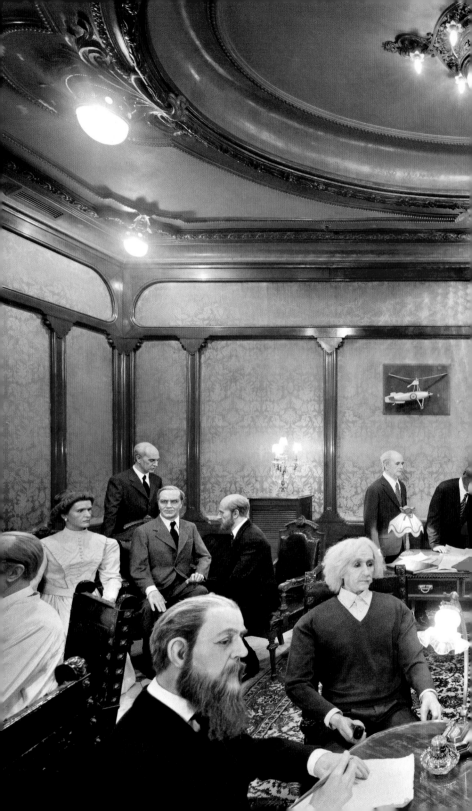

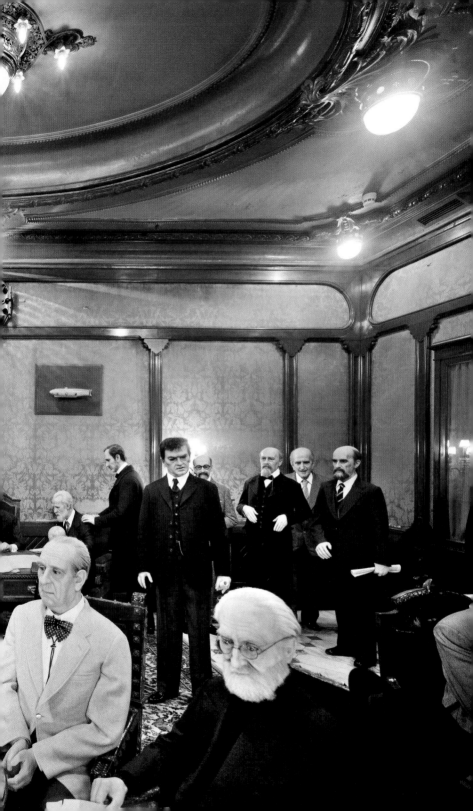

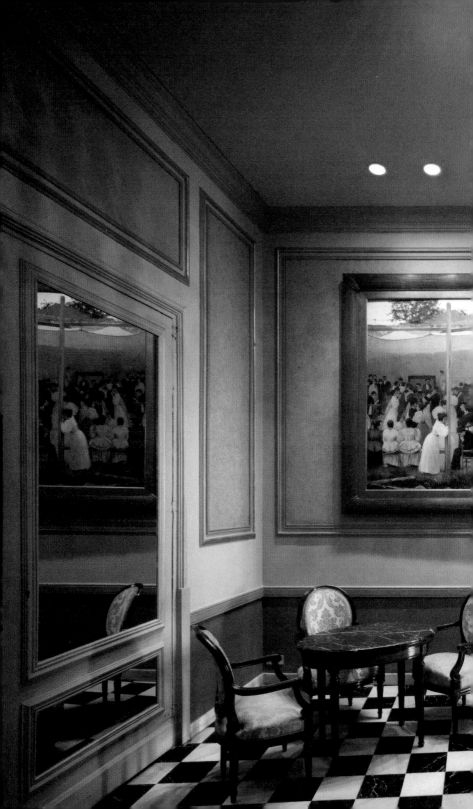

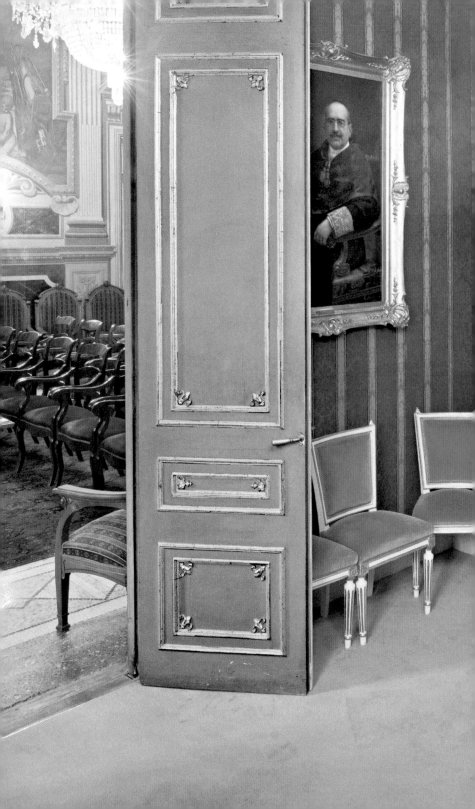

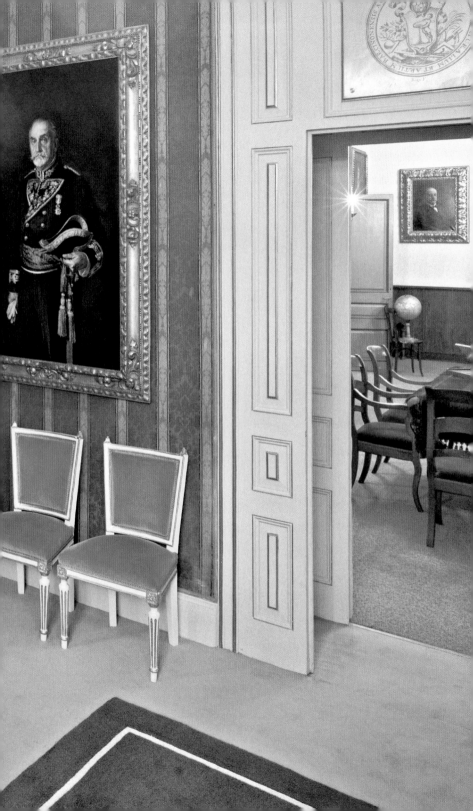

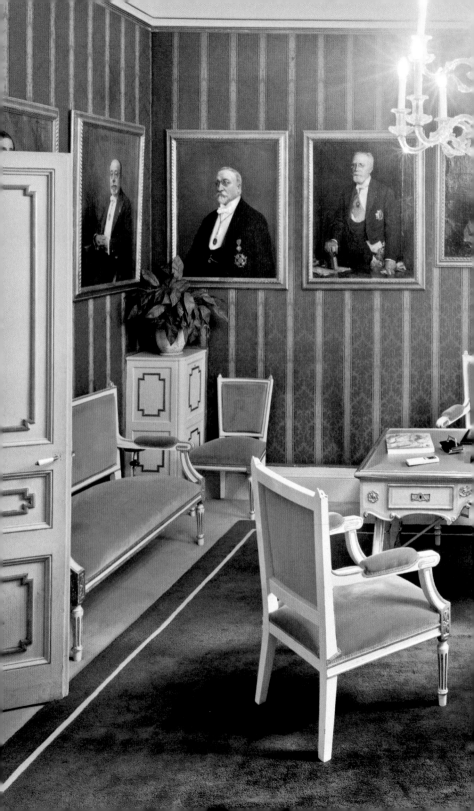

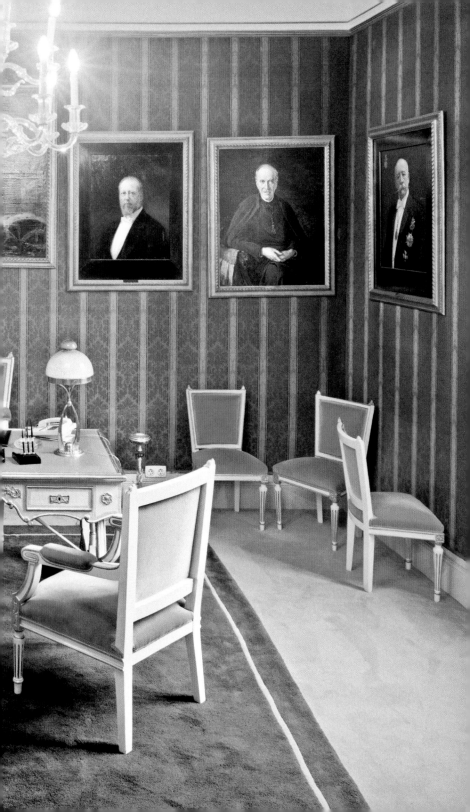

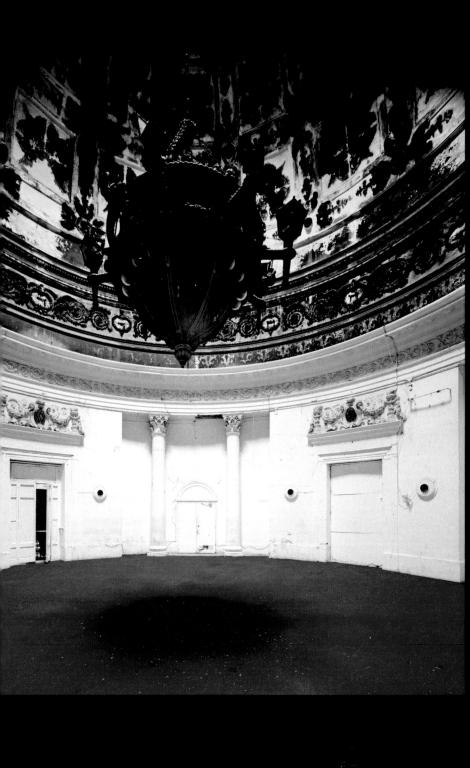

Massimo Vitali La Rambla / Out

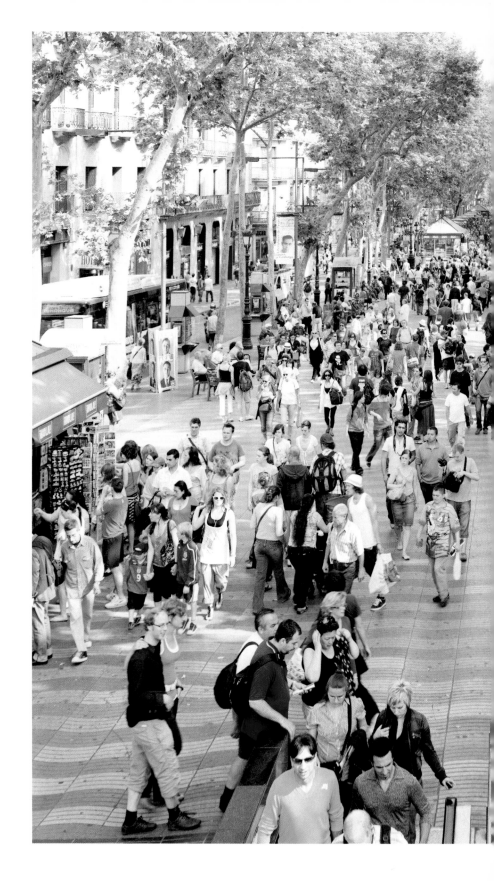

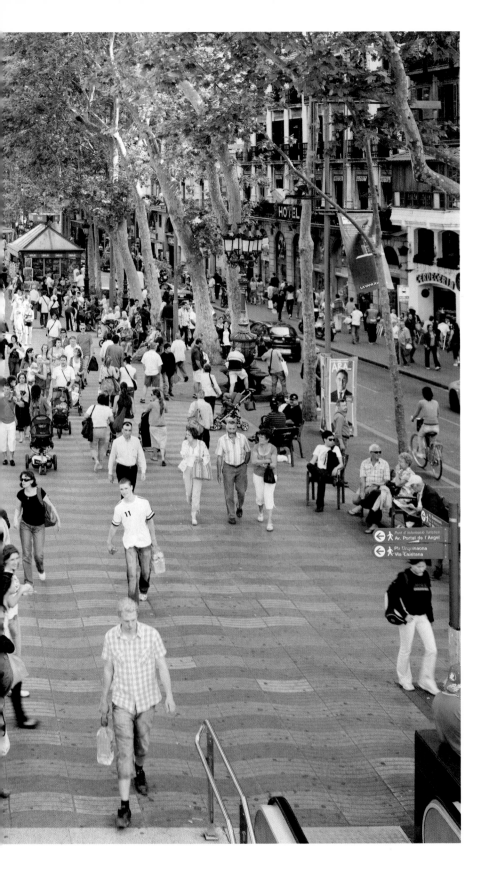

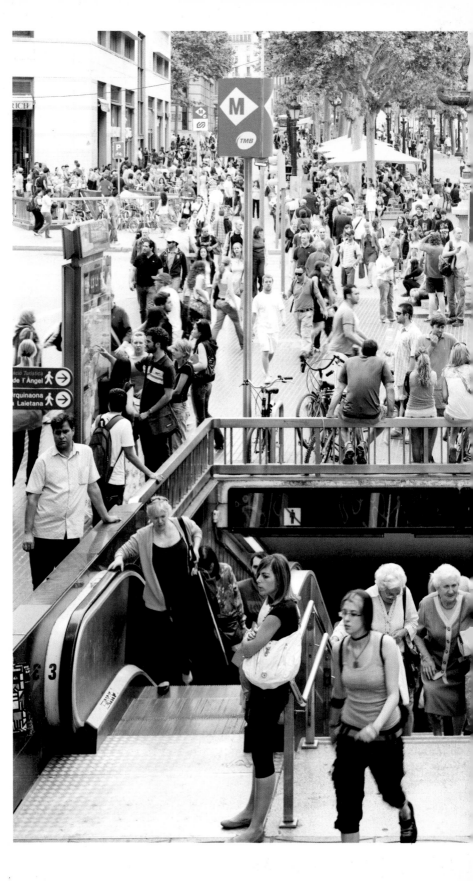

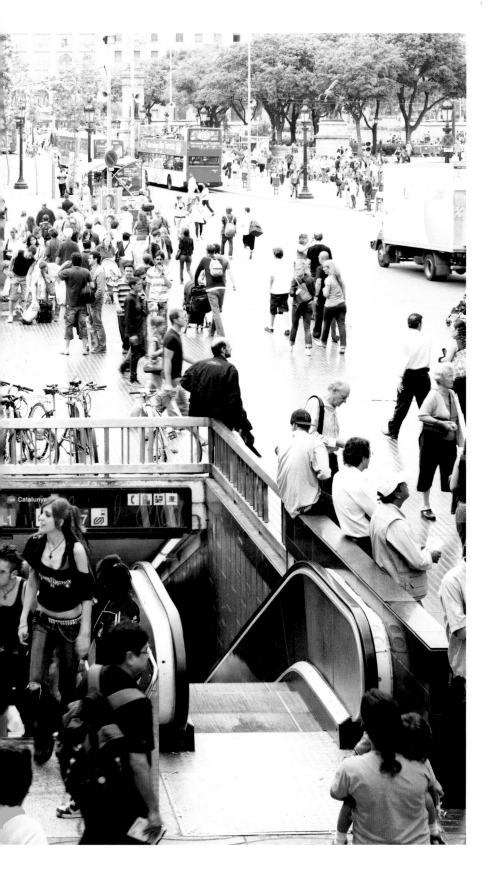

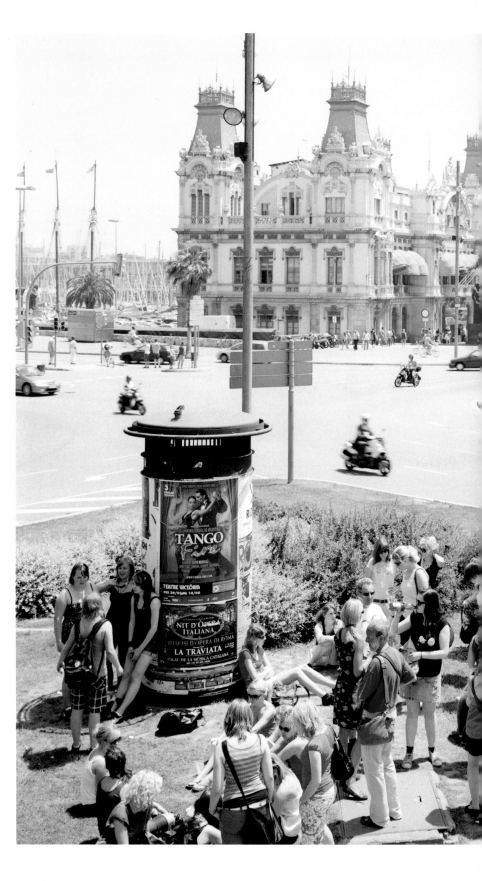

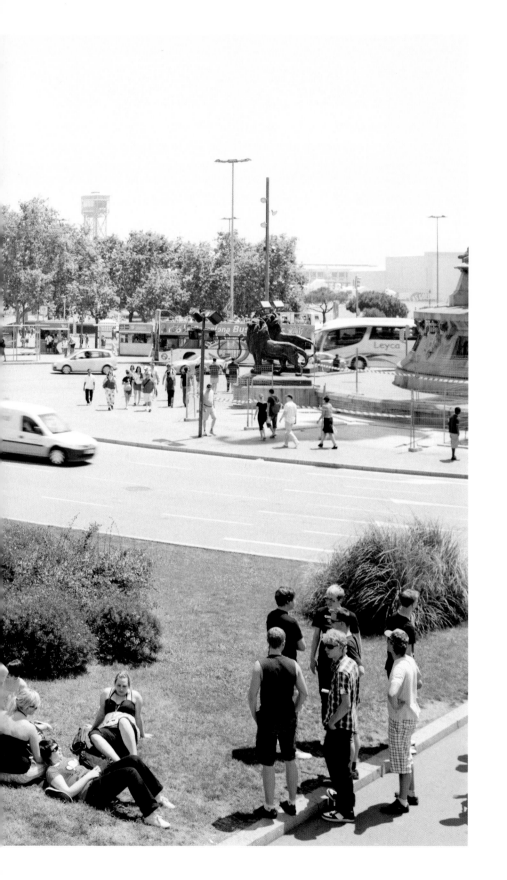

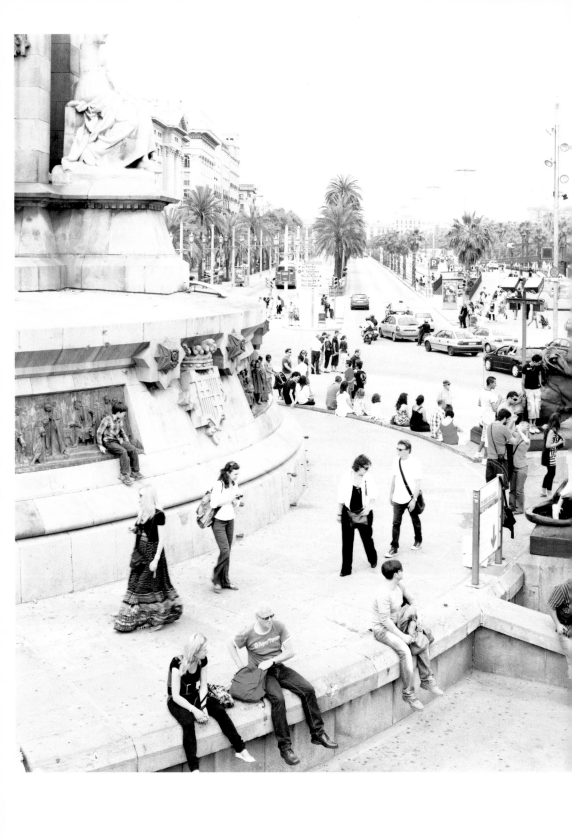

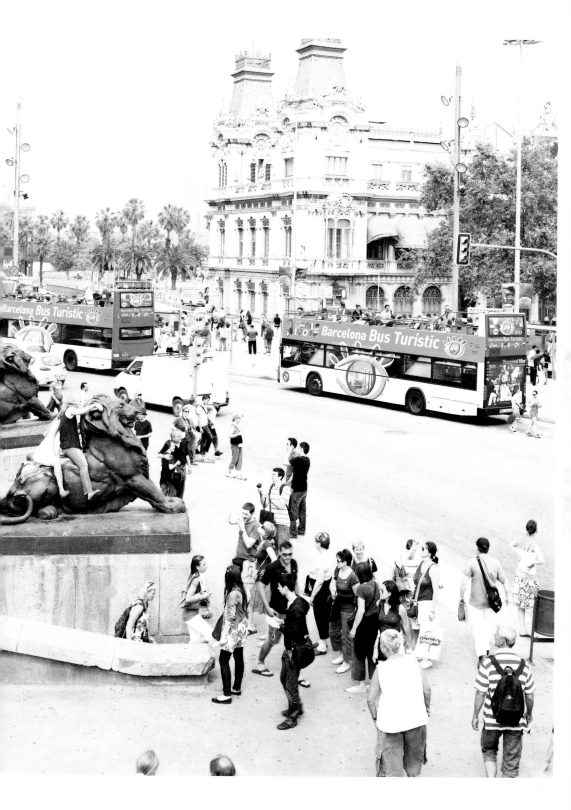

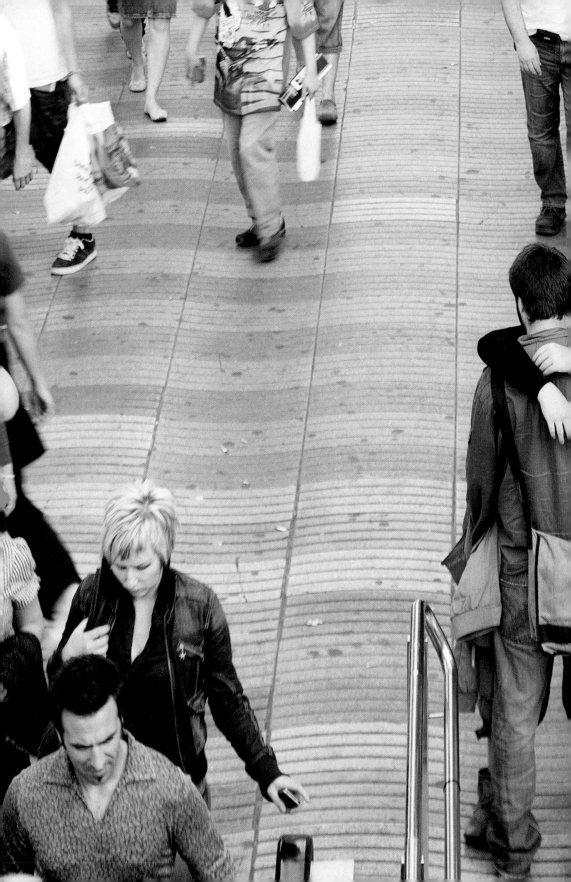

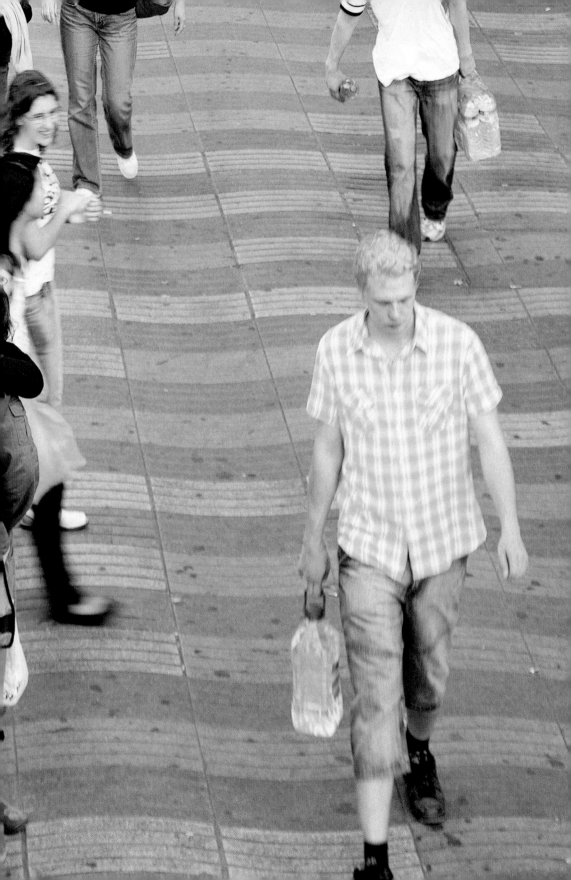

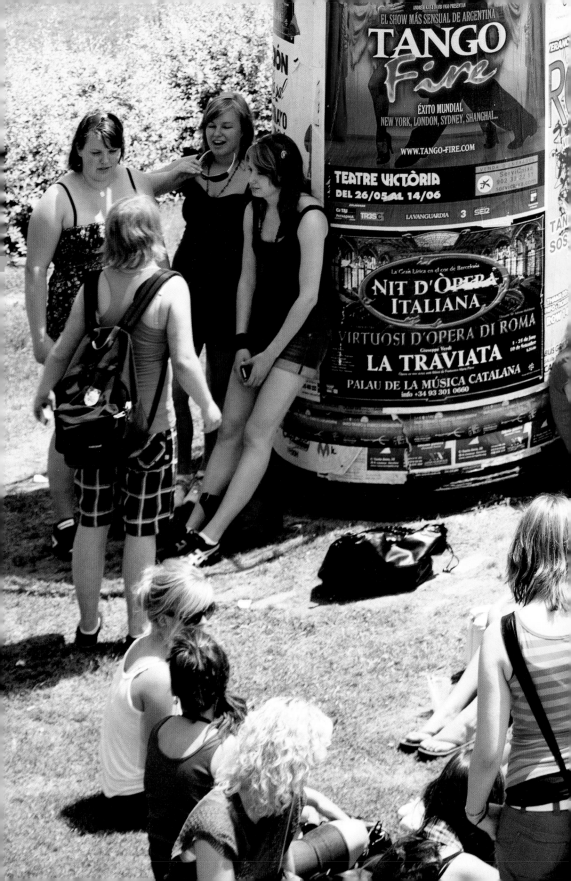

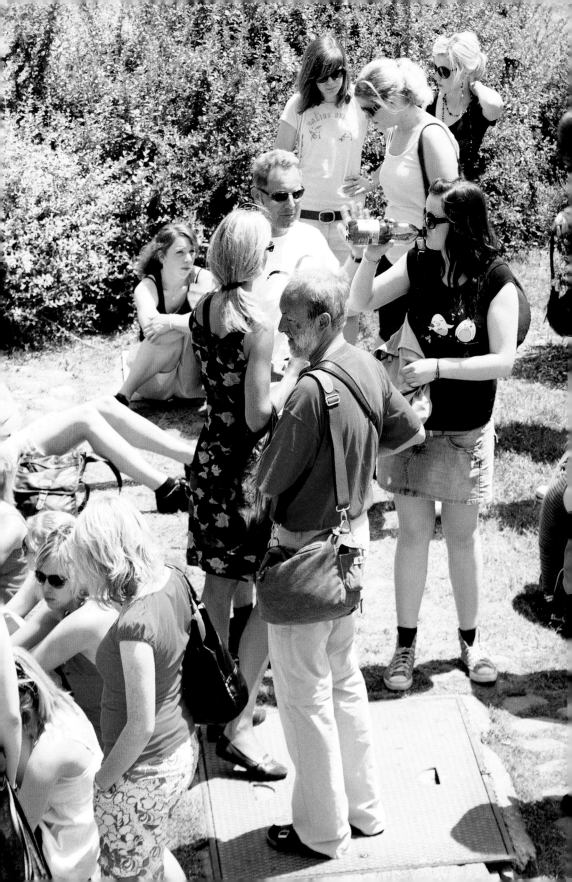

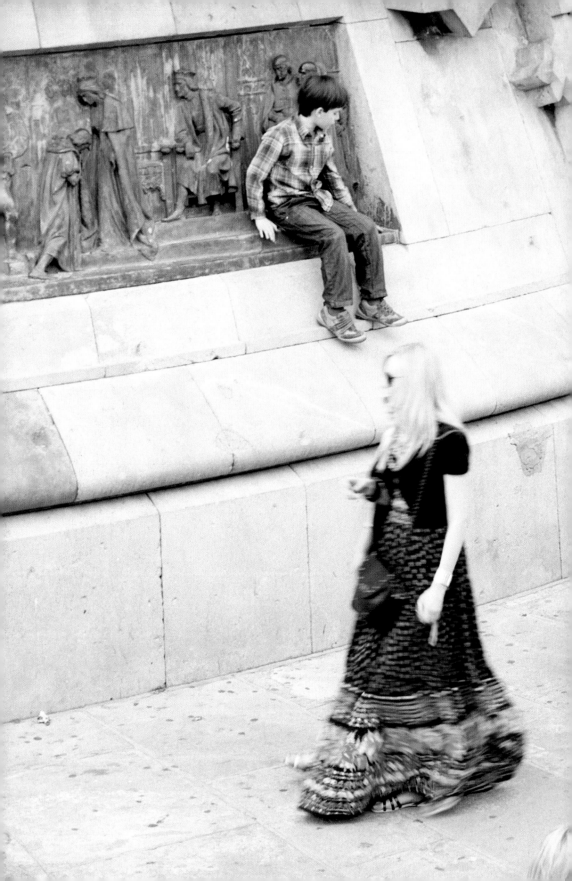

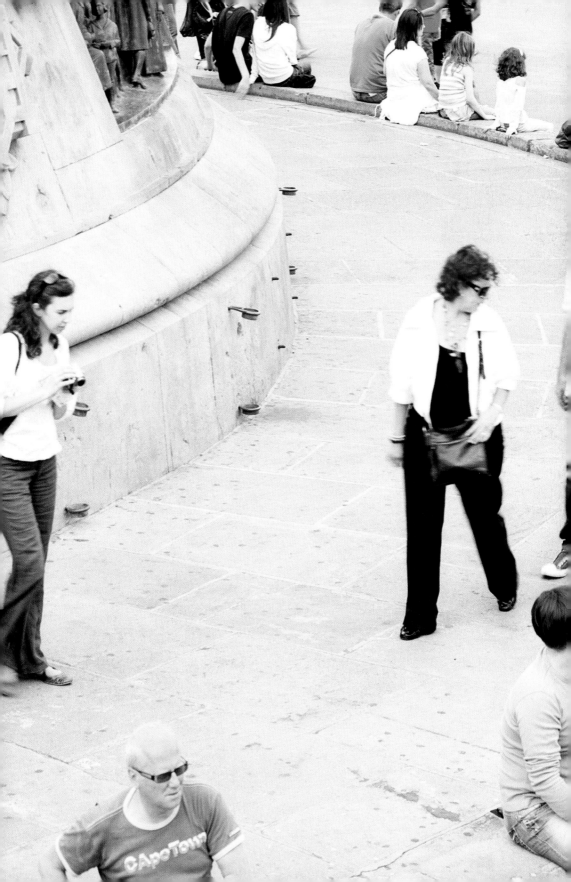

Jordi Bernadó

Lleida, 1966. Viu i treballa a Barcelona. ¶ A Jordi Bernadó li interessa la fotografia com un mitjà per explicar la ciutat, l'arquitectura i el paisatge contemporani. Entén la pràctica fotogràfica com una via de coneixement. La seva ambició i rigor, quan decodifica el seu entorn, ha transcendit en una obra extensa, personal i alhora complexa. La contradicció, l'absurd, l'atzar i sovint la ironia són les fonts amb les quals Jordi Bernadó juga per mostrar el que l'envolta. ¶ Les fotografies de Jordi Bernadó formen part de col·leccions d'art públiques i privades com les de la Fundació La Caixa, la Fundació Telefònica, la Bibliothèque Nationale de France, Deutsche Bank Collection, Artium, el MUSAC, la Fundació Vila Casas, el Banc Sabadell, entre d'altres. La seva obra ha estat exposada en moltes mostres, tan individuals com col·lectives a Espanya i a l'estranger, en diferents espais com ara l'Artist Space de Nova York, la Galerie Vu' de París, el Filter Space d'Hamburg, el Museo Civico Riva del Garda, la Fundación Telefónica de Madrid, el Fotografie Forum International de Frankfurt, el MAXXI de Roma, el Centre d'Art la Panera de Lleida. ¶ Va guanyar la beca FotoPress el 1993 i la Beca Endesa X el 2007. ¶ Ha publicat més de vint llibres, entre els quals destaquen *Good News* always read the fine print* (guanyador del premi Laus, 1999), *Very very bad news* (menció honorífica del Festival Photoespaña'02 al millor llibre de fotografia i premi al millor llibre d'art editat a Espanya, atorgat pel Ministeri de Cultura) i *True Loving y otros cuentos* (seleccionat com un dels millors llibres de fotografia a PhotoEspaña'07). El 2008 va publicar *Lucky Looks* i el 2009 *Welcome to Espaiñ.*

Lleida, 1966. Vive y trabaja en Barcelona. ¶ A Jordi Bernadó le interesa la fotografía como un medio para explicar la ciudad, la arquitectura y el paisaje contemporáneo. Entiende la práctica fotográfica como una vía de conocimiento. Su ambición y rigor cuando decodifica su entorno ha trascendido en una obra extensa, personal, y a la vez compleja. La contradicción, el absurdo, el azar y a menudo la ironía son las fuentes con las que Jordi Bernadó juega para mostrar lo que le rodea. ¶ Las fotografías de Jordi Bernadó forman parte de colecciones de arte públicas y privadas, como las de la Fundació La Caixa, Fundación Telefónica, Bibliothèque Nationale de France, Deutsche Bank Collection, Artium, MUSAC, Fundació Vila Casas y Banco Sabadell, entre otras. Su obra ha sido expuesta en numerosas muestras tanto individuales como colectivas en España y en el extranjero, en distintos espacios como el Artist Space de Nueva York, la Galerie Vu' de París, el Filter Space de Hamburgo, el Museo Civico Riva del Garda, la Fundación Telefónica de Madrid, el Fotografie Forum International de Frankfurt, el MAXXI de Roma o el Centre d'Art la Panera de Lleida. ¶ Fue ganador de la beca FotoPress en 1993 y de la Beca Endesa X en 2007. Ha publicado más de veinte libros, entre los que destacan *Good News* always read the fine print* (ganador del premio Laus, 1999), *Very very bad news* (merecedor de una mención honorífica del festival Photoespaña'02 al mejor libro de fotografía y premio al mejor libro de arte editado en España, otorgado por el Ministerio de Cultura) y *True Loving y otros cuentos* (seleccionado como uno de los mejores libros de fotografía en PhotoEspaña'07). En 2008 publicó *Lucky Looks* y en 2009 *Welcome to Espaiñ.*

Lleida, 1996. Lives and works in Barcelona. ¶ Jordi Bernadó is interested in photography as a medium through which to explain the city, architecture and the contemporary landscape. He understands photography as a route to knowledge. His rigour and ambition when decoding his surroundings has led to an extensive body of work that is both personal and, at the same time, complex. Contradiction, the absurd, chance and often irony are the sources he plays with when showing the world around him. ¶ Jordi Bernadó's photographs form part of public and private art collections, such as Fundació La Caixa, Fundación Telefónica, Bibliothèque Nationale de France, Deutsche Bank Collection, Artium, MUSAC, Fundació Vila Casas, and Banc Sabadell, among others. ¶ His work has been exhibited on many occasions in individual and collective shows, in Spain and abroad; at, among other spaces, Artist Space, New York; Galerie Vu', Paris; Filter Space, Hamburg; Museo Civico Riva del Garda; Fundación Telefónica, Madrid; Fotografie Forum International, Frankfurt; MAXXI, Rome; Centre d'Art la Panera, Lleida. ¶ He was awarded the 1993 FotoPress grant and the Endesa X grant in 2007. ¶ He has published more than twenty books among which are especially notable *Good News* always read the fine print* (winner of the Laus prize, 1999), *Very very bad news* which received an honourable mention in the Photoespaña '02 Festival for the best book of photography and the best art book edited in Spain, awarded by the Ministry of Culture, and *True Loving and other tales* (chosen as one of the best books of photography of PhotoEspaña'07). In 2008 he published *Lucky Looks* and in 2009 *Welcome to Espaiñ.*

www.jordibernado.com

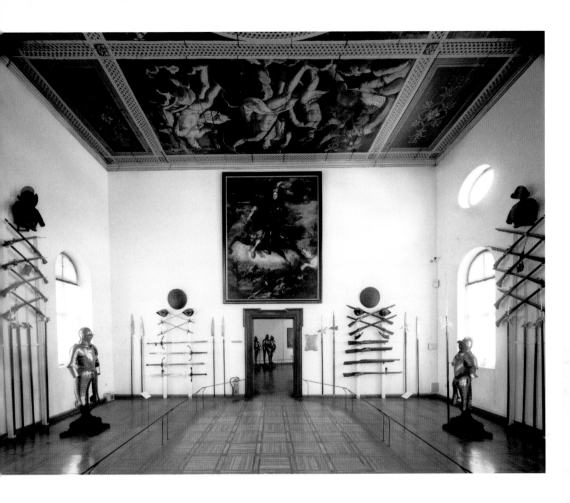

Innsbruck, 2004

Madrid, 2008

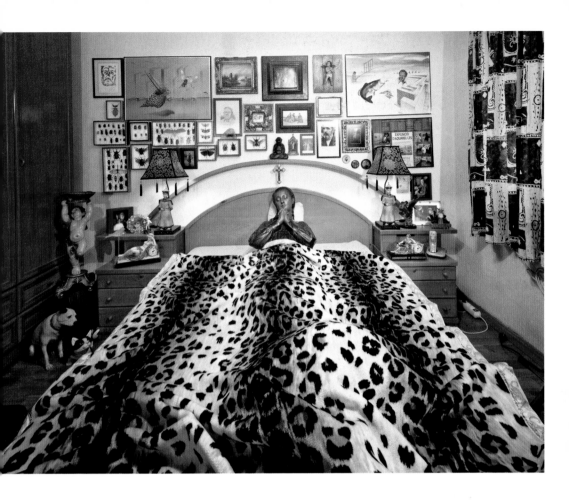

Barcelona, 2008

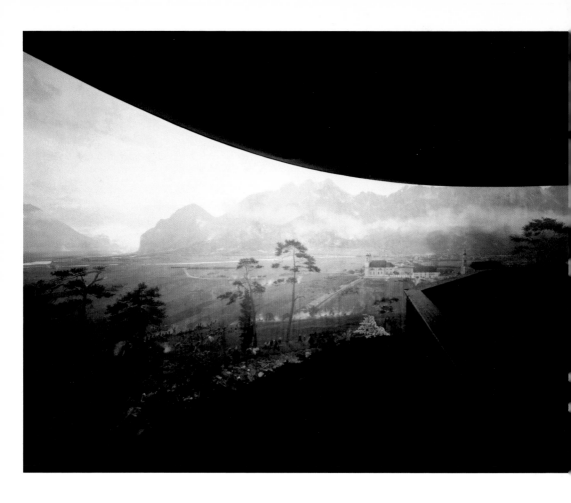

Innsbruck, 2004

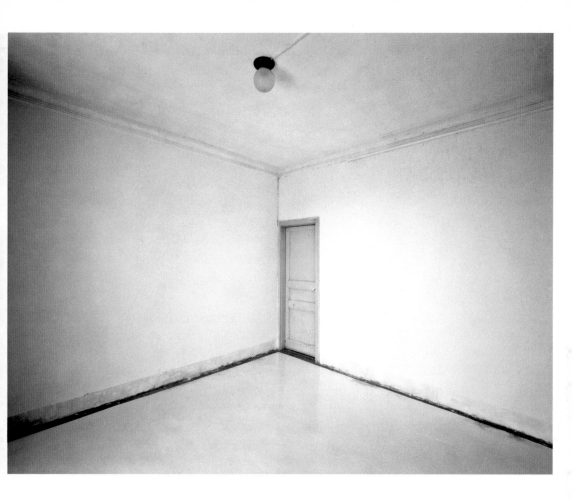

Barcelona, 2006

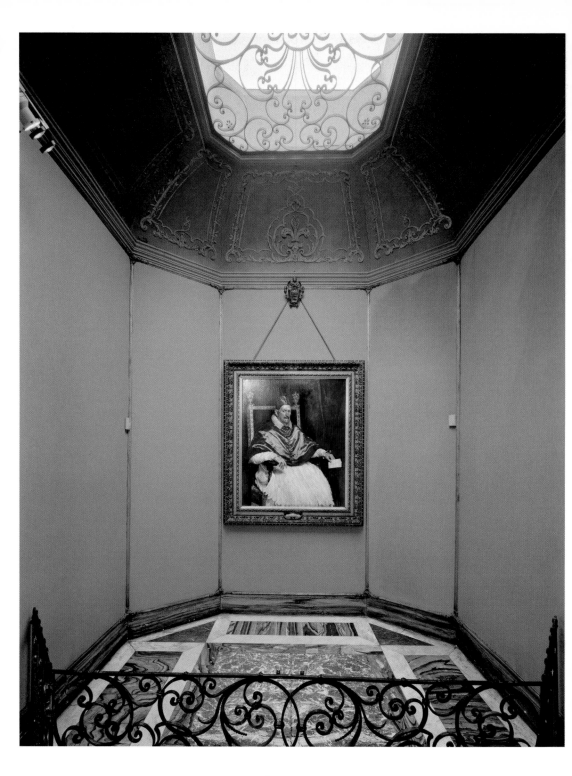

Roma, 2007

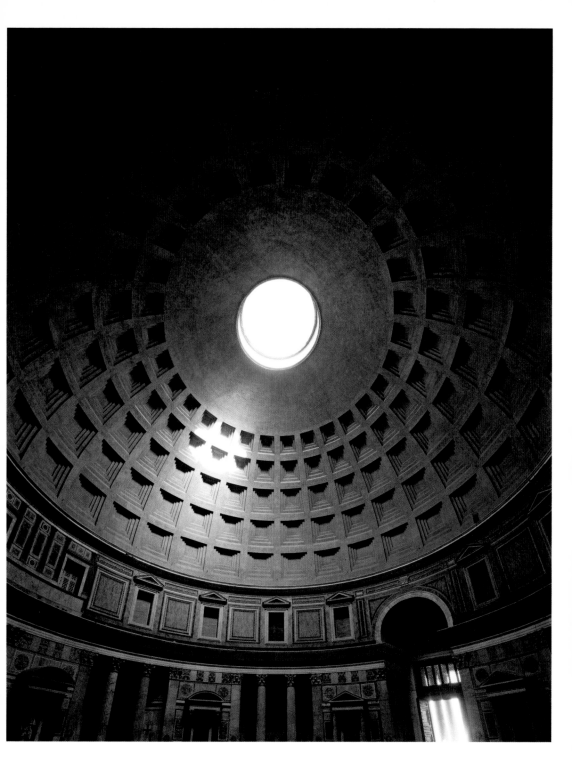

Roma, 2007

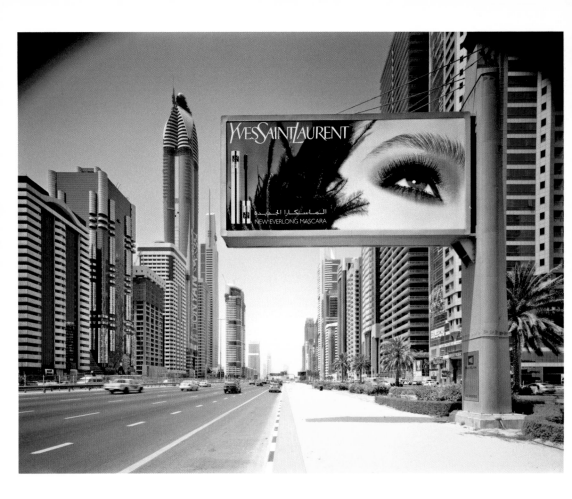

Dubai, 2007

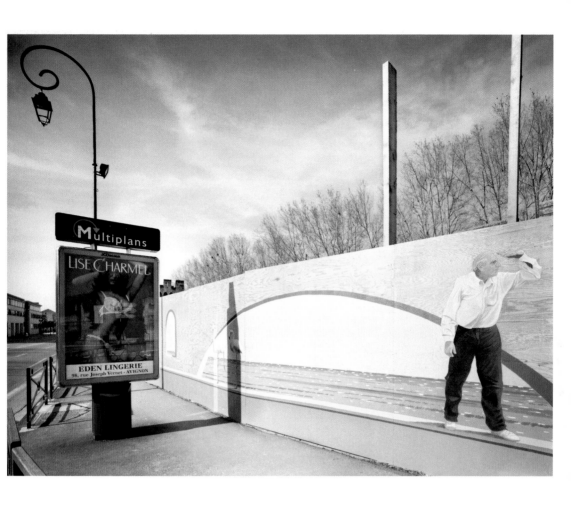

Avignon, 2006

Massimo Vitali

Como (Itàlia), 1944. Viu i treballa a Lucca (Itàlia) i a Berlín (Alemanya). ❡ Després de l'escola secundària es va traslladar a Londres, on va estudiar fotografia al London College of Printing. ❡ A començament dels anys seixanta va treballar com a reporter gràfic i va col·laborar en nombroses revistes i agències a Itàlia i a Europa. Va ser, llavors, quan va conèixer Simon Guttman, el fundador de l'agència Report, que acabaria tenint un paper fonamental en el creixement de Massimo en tant que «fotògraf conscienciat». ❡ A principi dels anys vuitanta, la creixent desconfiança en la creença que la fotografia tenia una capacitat absoluta per reproduir els matisos de la realitat va comportar un canvi en la seva trajectòria professional. Vitali va començar a treballar com a director de fotografia per a la televisió i el cinema. No obstant això, la seva relació amb la càmera mai no va cessar i va anar reprenent la idea de «la fotografia com un mitjà per a la investigació artística». ❡ La seva sèrie d'imatges panoràmiques de platges italianes va començar arran dels dràstics canvis polítics esdevinguts a Itàlia. Massimo es va dedicar llavors a observar els seus compatriotes molt de prop. Retratar una «visió sanejada, complaent, de les normalitats italianes», i va revelar amb això «les condicions internes i les pertorbacions de la normalitat: la seva falsedat cosmètica, les seves connotacions sexuals, el seu oci convertit en consum, la seva enganyosa prosperitat i el seu rígid conformisme. (Whitney Davis, «How to Make Analogies in a Digital Age», *October Magazine*, 2006, núm. 117, p. 90)». ❡ En els últims 12 anys ha desenvolupat un nou enfocament per retratar el món, il·luminant l'apoteosi del Ramat, expressant-la i comentant-la a través de la forma més intrigant i palpable de l'art contemporani, la fotografia. ❡ El 1995 va treballar en la sèrie de les platges.

Como (Italia), 1944. Vive y trabaja en Lucca (Italia) y en Berlín (Alemania). ❡ Después de la escuela secundaria se trasladó a Londres, donde estudió fotografía en el London College of Printing. ❡ A comienzos de los años sesenta empezó a trabajar como reportero gráfico y colaboró con numerosas revistas y agencias en Italia y Europa. Fue entonces cuando conoció a Simon Guttman, el fundador de la agencia Report que terminaría desempeñando un papel fundamental en el crecimiento de Massimo en tanto que «fotógrafo concienciado». ❡ A principios de los años ochenta, la creciente desconfianza en la creencia de que la fotografía tenía una capacidad absoluta para reproducir los matices de la realidad conllevó un cambio en su trayectoria profesional. Vitali empezó a trabajar como director de fotografía para la televisión y el cine. Sin embargo, su relación con la cámara nunca cesó y terminó por volver a la idea de «la fotografía como un medio para la investigación artística». ❡ Su serie de imágenes panorámicas de playas italianas comenzó a raíz de los drásticos cambios políticos acaecidos en Italia. Massimo se dedicó entonces a observar a sus compatriotas muy de cerca. Retrató una «visión saneada, complaciente, de las normalidades italianas», y reveló con ello «las condiciones internas y las perturbaciones de la normalidad: su falsedad cosmética, sus connotaciones sexuales, su ocio convertido en consumo, su engañosa prosperidad y su rígido conformismo. (Whitney Davis, «How to Make Analogies in a Digital Age», *October Magazine*, 2006, nº 117, p. 90)». ❡ En los últimos 12 años ha desarrollado un nuevo enfoque para retratar el mundo, iluminando la apoteosis del Rebaño, expresándola y comentándola a través de la forma más intrigante y palpable del arte contemporáneo, la fotografía. ❡ En 1995 trabajó en la serie de las playas.

Como (Italy), 1944. Lives and works in Lucca, Italy, and in Berlin, Germany. ❡ He moved to London after high school, where he studied Photography at the London College of Printing. ❡ In the early Sixties he started working as a photojournalist, collaborating with many magazines and agencies in Italy and Europe. It was during this time that he met Simon Guttman, the founder of the agency Report, who was to become fundamental in Massimo's growth as a «Concerned Photographer.» ❡ At the beginning of the Eighties, a growing mistrust in the belief that photography had an absolute capacity to reproduce the subtleties of reality led to a change in his career path. He began working as a cinematographer for television and cinema. However, his relationship with the still camera never ceased, and he eventually turned his attention back to «photography as a means for artistic research.» ❡ His series of Italian beach panoramas began in the light of drastic political changes in Italy. Massimo started to observe his fellow countrymen very carefully. He depicted a «sanitized, complacent view of Italian normalities», at the same time revealing «the inner conditions and disturbances of normality: its cosmetic fakery, sexual innuendo, commodified leisure, deluded sense of affluence, and rigid conformism. (Whitney Davis, «How to Make Analogies in a Digital Age», *October Magazine*, 2006, no. 117, p. 90).» ❡ Over the past 12 years he has developed a new approach to portraying the world, illuminating the apotheosis of the Herd, expressing and commenting through the most intriguing, palpable forms of contemporary art – Photography. ❡ In 1995 he commenced the Beach Series.

www.massimovitali.com

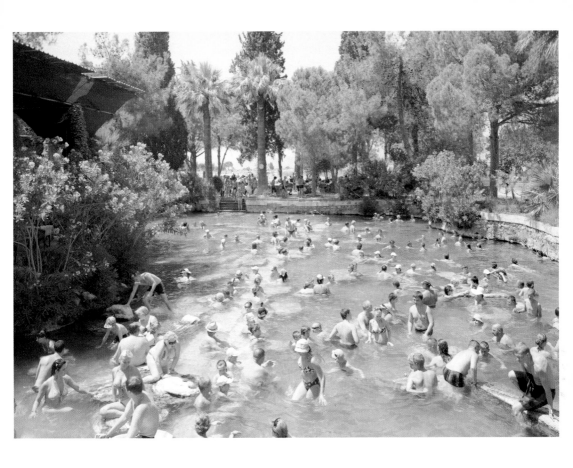

Sacred Pool Russians, 2008

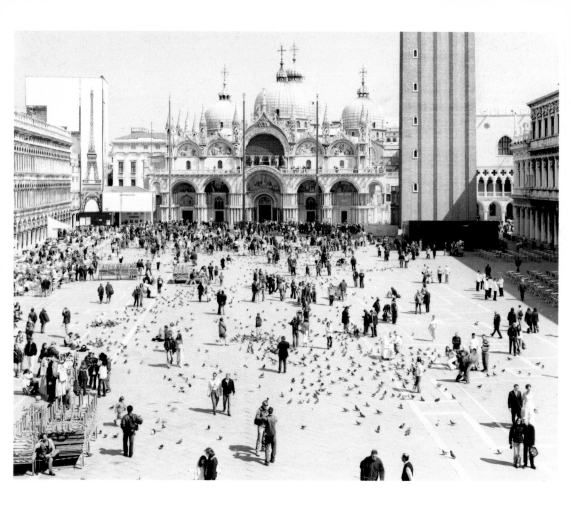

Venezia San Marco, 2005

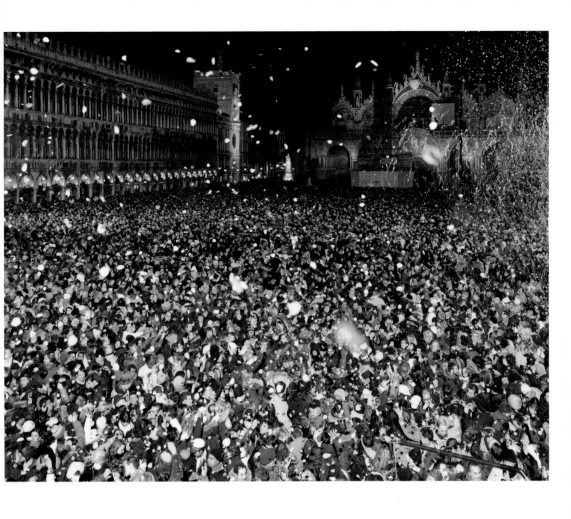

Venezia Coriandoli, 2007

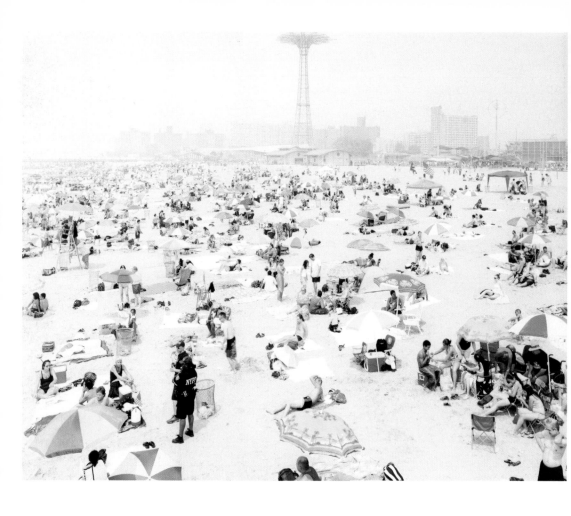

Coney Island Grande, 2006

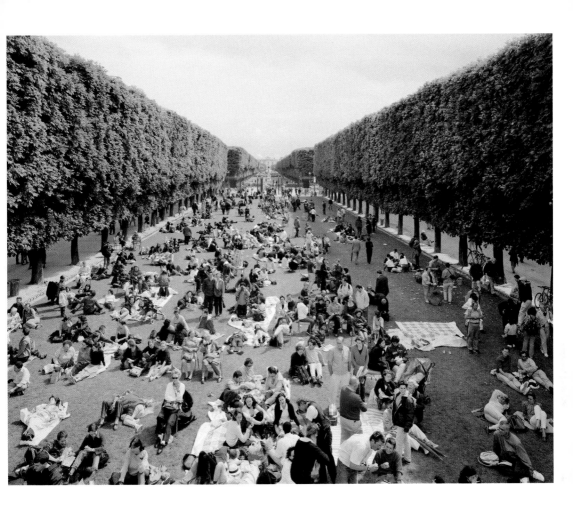

Picnic Allee, 2000

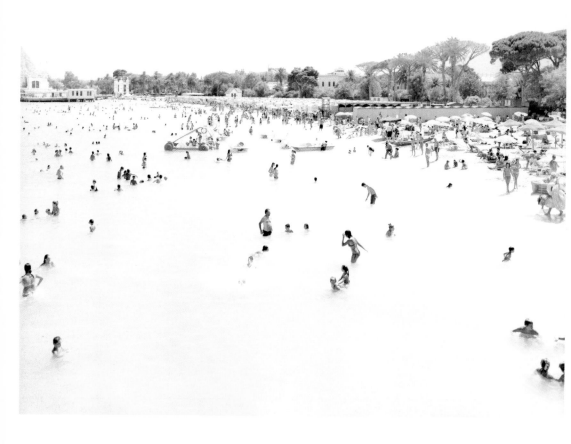

Mondello Beach, 2007

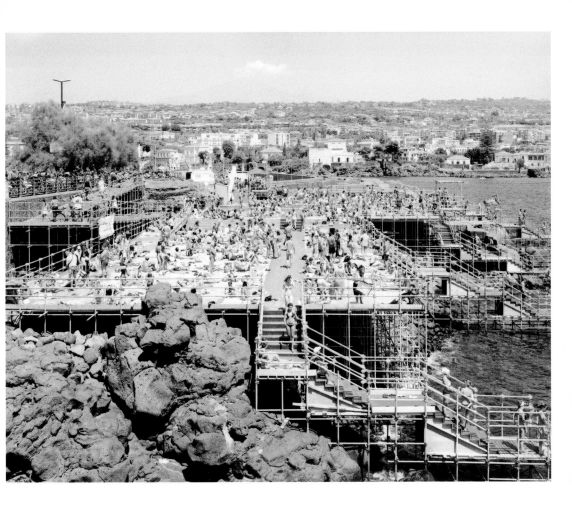

Catania Under the Volcano, 2007

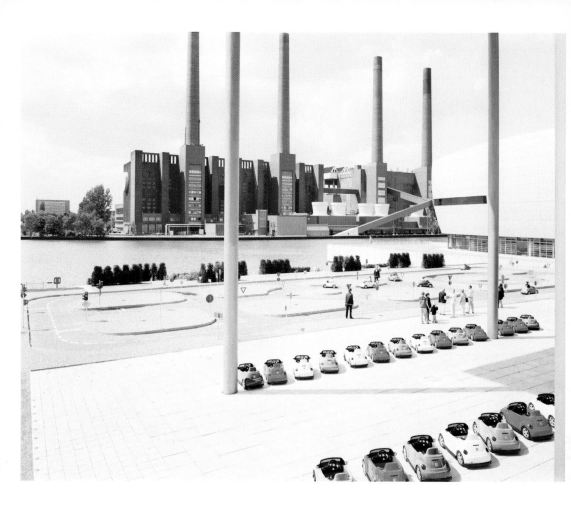

WV Lernpark, 2001

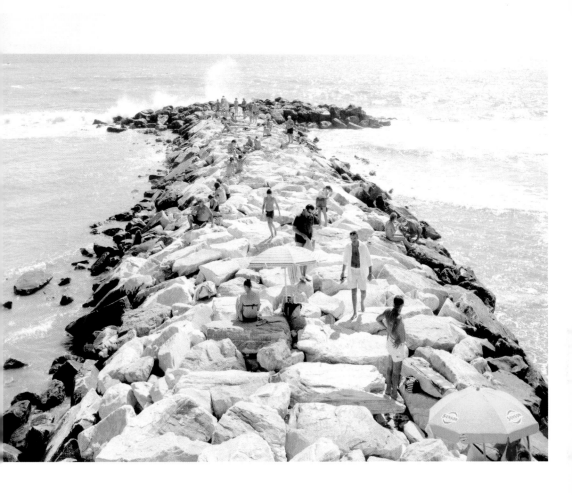

Madima Wave Horizontal, 2005